只想追趕生命裡一分一秒

# 移民英國
# 解讀101

## CHAPTER ONE
# 五年的歷練 ——英國企業家簽證篇

## CHAPTER TWO
# 分離從來不易 ——移民外國的美麗與哀愁

## CHAPTER THREE
### 夢想從不怕晚 —海外公司首席代表簽證 / 工作簽證 / 投資者簽證篇

## CHAPTER FOUR
### 憑著愛 —配偶簽證篇

## CHAPTER FIVE
### 香港，再有沒有然後

## AFTERWORD
### 後記

## APPENDIX
### 附錄　英國簽證一覽表

# 英國？只怕有心人。

Janine 每位客戶朋友的故事裏，都有我的身影，移民的糾結，申請時的忐忑，等待結果的煩燥。這些都不是最困難，來到要應付移民資格去創業，開公司，應付新生活，找房子，為孩子找學校，為房子的水電煤格價，登記，老實說，連如何分類垃圾，甚麼時候倒垃圾都不曉得。這才是所有糾結忐忑煩燥的總和。

可是，來到不熟悉的國度，不同文化帶來的思考，我還是很喜歡的。配匙的時候與工匠閒談，很快他就把旅遊，對亞洲文化的喜悅，扯上貿易戰，知識產權和中國問題，他說中國總會找到自己的路。對啊，每個移民也總會找到自己的路，就像坐過山車，每次上車都很糾結，扣上安全帶時也很忐忑，只想跳車逃跑，但車一旦開動就沒有顧慮了，只想向前。

能夠開展移民的路，還得鄭重多謝 Janine 和她的團隊。由籌算自己是否有移民資格到成功的中間，很多人大潑冷水。小心被騙；申請審批很難；到英國生活不易，還要創業?!

幸好還有 Janine 和她的團隊。每次有問題，她們都很積極，而且是立刻應對，減輕了申請過程帶來的壓力，特別提出這點，因為我是以隨時放棄和隨時迎接新生活的兩個極端的覺悟申請移民的。大概 Janine 和她的團隊也了解客戶們都在自我不斷的交戰中申請等待，所以也特意細心對待我們這班大人。

在這兩年的籌備過程中，體會到原來要符合移民的基本資格並不難，難是英國移民法例每年都在改變，如何適時配合改變，調整文件資料才難。所以專業的工作還是讓專業做。

譬如像我和朋友，兩個例子一模一樣，單親帶著孩子，申請預備過程我為了達到 Janine 在銀行戶口及孩子管養權上的要求，較朋友遲了三個月申請。結果，我朋友正因為這兩個項目上分別被拒兩次，第三次申請才大吉，電話那端，她不斷在罵。那種壓力完全明白，但故事未完。

朋友為了省麻煩以投資公司成功申請移民的，但她看到美國申請 EB5 的投資公司倒閉的新聞，開始擔心如果她投資的公司在她未滿續期前關門大吉怎辦，續期泡湯，兒子的夢也跟著泡湯…越想越怕…

生活本來就沒有方程式，就像做母親，沒與生俱來，沒實習，不會等你說我預備好了。我女兒問，為甚麼不等我們在資金和心理預備好才來，我只能說，我以淘空自己去圓孩子夢的覺悟來，一切都已經預備好了。

**潘碧雲 Sandy Poon**

前電視台，電台財經節目主持

# 一道生活風景

有關在外地居住，沒親身經歷過的人總有許多幻想。好的、壞的、歡快的、苦惱的。對於未曾踏出那一步的人來說，路聽途說有時如詩似畫，亦有時步步驚心。

移居外地本來就壓力重大，言語不通、習慣不同，孤單在外面有時連要找個傾訴對象也求之不得，遇到問題亦不知從何解決。即使事過境遷，難堪經歷總叫人猶有餘悸。

現今網絡越見發達，真正做到了一百個人有一百把聲音，把把在耳邊響亮縈迴。有些經驗的人都樂於積極分享，但不少人卻錯覺自己的經歷就是唯一，自己的觀點就是絕對，未必考慮到每個人的個性、身份、條件不盡相同，自然也會引申出各式各樣的遭遇。

間中看到身邊有移居外地的朋友們在各個論壇上，為各種政策和法規針鋒相對。我這時才發覺在移居外地的過程裡，原來有這麼多朋友曾經因為種種誤會與不理解，而受過令人難以想像的痛苦。

因為過去的遭遇而心有不忿，在討論時牽扯的感情波浪就更顯巨大。但其實政策就是政策，在各自的社交平台上如何抒發己見，又或者爭論一時，對與錯如非專業者無非只是一面之詞。身處問題漩渦中的當事人求助無門，單憑這些片言隻語未必找到圓滿答案，甚至因此得繞更遠的路。

Edmund 在 Facebook 上開設專頁講述移民之路，Janine 在香港營運顧問公司助人辦理簽證。兩人走向各異，而目的一致，如今集結了多年經驗，一本書鉅細無遺地把許多常識、誤會、政策等一一講解，而且不似單純的工具書般單刀直入，轉以一個個故事作背景鋪陳，令原本的冰冷規條變得有血有肉。

人本就感情豐富，在《只想追趕生命裡一分一秒 移民英國解讀 101》裡面，我們看到了一個又一個過來人的故事，他們各有自己的悲喜哀樂，構築成一幅幅充滿質感的畫面，無論你是正在考慮移居外地，想先看看前人經驗？是已經身處他方，想知道和自己有相似經歷的人如何走過各自的路？又抑或只是純粹想了解離開的人在外地譜寫各種精彩或平淡？

一本書，可以讓不同的眼睛看到各自想找尋的答案。你，看到的又會是怎樣的一道風景？

**林宇** Jack Forest

作家、前《Esquire 君子雜誌》副總編
現於倫敦及香港營運廣告製作公司

認識 Janine 的時候是她從英國回港開設她的移民公司，轉眼間她已建立她的團隊，而最令我欣賞的是她的幹勁及熱誠。這是一本很有誠意的書，集合不同的案例結合令人感動的故事，我誠意推薦這本書。

**葉志偉** Ivan Yip

英國國際貿易署投資推廣經理

Inward Investment Manager

UK Department for International Trade

看了書稿，第一感覺就是「好地道」，書中記述香港人對英國的想法和移民的心路歷程， 讀者必會產生共鳴。 網上資訊真的非常多，坊間以訛傳訛的移民捷徑，又到底是否真實？ 要分辨真偽，要認識移民法，單靠官網上的 Guidance 並不足夠，批簽和拒簽可能就祇是一線之差。Janine 在書中概括了移民法的內容，為讀者提供申請移民的正確和實用資訊，更解答了香港人的常見疑問，書中的真實個案亦絕對值得讀者參考，作為申請移民的指南。

**馬永懿** Cheryl Ma

曾任職英國移民局諮詢部

Former UK Visa and Immigration Official

# 故事的角色

<div style="text-align:right">黎瑋思</div>

朋友問我，這書的角色是你嗎？性格跟現實的你不太相似呢。是的，我得承認，本書寫的確實跟日常的我不一樣，因為寫的更貼近本我。

作為一個出版人、寫作人、香港人、FACEBOOK 香港人在英國專頁版主，關於本書還是有些話要說的。

「香港人在英國」這專頁，初衷是記下我移居英國的心理狀態及心路歷程，當然還有實際操作和過程，原因是恐怕將來忘了，畢竟年紀也不年輕；但事情發展卻又走到出版這條路，又是另一個故事。

## 成功必不在我

一直沒想過公開自己，所以才能我手寫我心，始料不及是卻原來看的人也不少，inbox 給我查詢、鼓勵、勸勉、支持的朋友，再次感謝你們，有你們同行感覺總是溫暖。

不少在專頁上認識的朋友，也會問問我是誰，甚或從香港來到我在利物浦的書店探訪，除了感謝也是感恩，也希望不會令你們失望吧。不過本書的出版，可能是僅有亦是最後一次公開自己。

我是本書的聯合作者，作為寫作人的日子也不短，但很少像這書的容易處理，因為另一位作者 Janine 比我更用心更著緊，整本書的架構亦是由她構思，若果說「對的時間遇到對的人」很重要，今次的出版我遇到對的人了。

她寫的故事都帶著感情亦充份展現她的專業，當然亦寫得比我好，若果本書能成功，榮耀必屬於她。

## 說不出對未來的感覺

作為香港人，經歷這幾年香港的變化，怎會不痛心呢，我常說，上世紀八十年代的移民是對看不到的將來的恐懼，這數年的移民是確確實實對香港未來的絕望。

即便如此，我還是常記着香港的好，她是我的成長地也是我的故鄉，她留給我的都是最美的時光，我已將她放在記憶的潘多拉盒子，再也忘不了。

來生也只是香港人。

以出版人來說，本書不一定暢銷，卻還有少許的時代意義，她紀錄了這幾年來一個個香港人移居英國的故事，每個人背景不同但都不算是有錢人，他們都咬緊牙根的在異鄉拼下去，背後的原因值得我們想想，其實大家也是懂的，只怕是某些為政者已經將我們也忘了。

我們年輕時常聽到上一輩人說香港是「借來的地方，借來的時間」，竟然在我們這代人也延續下去，但我會說我們是「借來的身份，最後的香港人」，香港人的宿命也是令人感慨。

## 請勿回望　請勿善忘

對於香港對於英國對於移居，要說的還有很多很多，罄竹難書在於還滲雜了複雜的感情和淚水，未來日子角色容或不同但故事還得寫下去。

是為，序

# 人海裡遇見

繆曉彤

二零一六年十二月，初冬。

不知不覺，從事英國移民事業已有好一段歲月，這些年來曾遇見不少勇敢追夢的人，來自各行各業的同路人總會跟我分享著不同的創業計劃，以及盼望移居英國開展新生活的願景。

記得那是初冬的傍晚，看到臉書的上通知，得知他的書店開業了，由衷地為他高興。

於是我決定給他寄聖誕卡，一字一字寫下祝福語，投進郵箱，越洋寄到九千公里外。

竟想不到，一個星期後，收到他的回覆：「謝謝您寄來的聖誕咭……我計劃把我的文章結集出書，你有興趣一起嗎？」

「真的嗎？寫作其實是我兒時的夢啊。」當時心裡真的樂了半天。

自那時起，我有了一個願望……如果有一天，能把這些年來所遇見的移民故事，連同相關的英國移民資訊，結合成為一本香港人移民英國的故事書就好了。

這些年來查詢移民英國的人很多，落實移居計劃的也不少。在現今資訊泛濫的年代，要在網上翻查有關的資料當然不困難，然而，網上的參考資訊很多，當中有些是過來人分享的親身經歷，有些是準申請人在各大論壇及討論區所得出的結論，到底當中的資訊又是否屬實呢？

　　移民的路本來就不易走，過去多年工作生涯上所遇見的故事，常教我反思，如果申請人能對各種簽證要求有更多的了解，明白到將來會預見的困難，當中的故事又是否能夠改寫呢？那是我的心願，也是一直堅持寫下去的動力。

　　盼望大家能在文章裡，獲到更多有關的資訊，又或在其中的故事裡，尋獲點點的正能量，繼續在移居的旅途上，勇敢堅持地走下去。

　　感謝曾在旅途上相遇的您，成就了這故事，一個屬於您和我和每一個移居英國的香港人故事。

# CHAPTER ONE
## 五年的歷練
### 英國企業家簽證篇

# 始於足下

　　大概是 2014 年夏秋之交，確確實實有了移民的念頭（為何這時候？大家都懂的）不計以前的胡思亂想，今次我知道我是認真的對待「移民」這個想法。

　　年輕時已聽過這樣書寫香港：借來的地方，借來的時間。潛台詞大概是，香港不是屬於香港人的，總會有一日要另覓安身立命之所，可能當時年紀少，對這說法不以為然，但到今天我知道，終將打倒昨日的我。

　　是無奈也是釋然，要決定離開自己的家鄉，怎樣說也是無奈吧；釋然是因為，我終於明白上一代人離鄉別井來到香港，為的是什麼；我們這一代人離開香港，又是為了什麼，我想我現在的心深處，跟父母當日決定逃到香港的心，是這麼遠也是那麼近。

　　我清楚明白，越早決定移民方案越好，除了因為年紀再不年輕，也預計移民潮很快到來，多人選擇的國家申請移民會更困難。

　　移民於我來說，並非一時之氣，是我計劃人生下半場的重大決定，所以隨即立即開始蒐集資料，曾經想過的地方包括：英國、澳洲、西班牙、愛爾蘭等；考慮種種因素後，其實可以選擇的國家及方案並不多，很快就以英國 T1 企業家移民方案作為目標。

　　有了目標，下定決心，就向前看。

　　時為 2015 年春天。

BY EDMUND

# 念念不忘

我在英國的故事，起始於英格蘭的林肯小鎮。

回想起初次踏足英國，已經是十多年前的夏天，那次旅途上，到訪了不少歷史悠久的校園及古典的英式建築，被英國深厚的文化歷史深深吸引著。旅途上看了很多，想了很多，站在英式庭園裡，溫暖的陽光灑於面上，抬頭看著藍天，心裡默默想著，不知道將來會否有機會到英國生活呢？

回港後一直對英國之旅念念不忘，結果奇妙的事情就這樣發生了，翌年的暑假，我收到了英國法律學院的取錄通知書，正式開展了英國留學之旅。

對於林肯鎮的第一印象，大概是山坡上那座哥德式大教堂。聽說教堂建造於中世紀時期，曾是世界上最高的建築，後來更成了達文西密碼的拍攝場地。當時就讀的法律學院位於教堂的山坡下，旁邊有個美麗的湖畔，夏日的時候，陽光折射在湖面上，金光閃閃的，天鵝一群群地嬉戲於湖水之中，好不寫意。

法律系有一百多名新生，大部份為英國土生土長的同學，而我是唯一來自香港的學生。英國的同學們都很好奇，為何會有人千里迢迢來到英國讀法律？其實不為什麼，只為在異國尋覓著心中的理想，盼望能夠譜出不一樣的樂章。

那年是回歸十週年，言談間跟英國的朋友們說起香港的故事，偶爾會有人問，香港這幾年間有什麼不同嗎？那時的我支吾以對，想說什麼，又說不出什麼。誰又想過，隨著時代的變遷，歲月的增長，回歸二十年後的香港會是怎樣呢？

就在回歸二十週年的前夕，我收到了《彭博商業周刊》的訪問邀請，就「香港人移民」的專題報道分享有關的看法。過去幾年間移民的聲音在香港此起彼落，每個移民英國的香港人或許都有自己的故事，對於在英國殖民地成長的香港人而言，選擇移居英國除了是因為政治、經濟、教育、生活、社會環境等因素外，更是源自於對英國的一份情意結。

香港人移民英國的主要途徑是什麼呢？翻看歷史，九十年代英國政府曾推出居英權計劃，當時大約有五萬名香港人透過此計劃註冊成為英籍公民。時至今日，任何持有居英權的人仕仍可直接為其配偶及十八歲以下的子女辦理家庭團聚簽證，一起舉家移居英國。

至於沒有居英權的香港人呢？近年比較熱門的移民途徑包括有投資者簽證、企業家簽證、海外公司首席代表簽證、工作簽證、十年長期居留等。

「可以分享一下最難忘的個案嗎？」訪問中問道。

香港人移民英國的故事，或許有很多的相似，但每一個都是獨一無二的。說到難忘的移民個案，總會憶起很多很多。總覺得人與人的相遇很奇妙，有些人和事會隨著年月而褪色，然而有些在旅途上邂逅

的故事，卻會在不知不覺間記印在心田。

　　凝望著深藍的天空，呼吸著久違的海潮氣息，這些年來曾遇見的人和事，在眼前一幕幕掠過，回憶停留在數年前，那個遇見他的春天。

　　他的故事跟許多土生土長的香港人一樣，成長於八十年代的殖民地社會，曾經歷金融風暴，然而，在社會經濟環境全面逆轉的情況下，他卻毅然放棄穩定的工作，轉而創業，對文字及紙本製品的熱愛教他勇敢追夢。第一次接到他的電郵，內文是這樣的：我想用企業家簽證計劃移民到英國，請問可以安排面談諮詢嗎？

　　如是這般，兩個不同時空的香港人因為英國而認識。誰又想過，他的故事不但勉勵著有意移民英國的同路人，同時也啟發著我開展了寫作之旅呢？

## 移民解讀001

### 英國現時共有多少種的簽證？

有關英國現時所有的簽證類別，可參考附錄的英國簽證一覽表，及瀏覽以下網址：

https://www.gov.uk/government/organisations/uk-visas-and-immigration

英國移民法例日新月異，要徹底明白每次修訂的內容，必須對法例的背景、歷史、以往曾經修例的條文等有所認知，才能根據上文下理，正確解讀整段法例，切不能斷章取義去曲解某個詞彙。有申請人看了移民局的網站，覺得網上的資料不太完整，其實移民局的網站上只概括地列出了有關要求，詳細的法例要求還是要以移民法例為準。

# 在地考察

2015 年之前,曾經到過的英國地方不多,包括 London/ Bath / Brighton / Cambridge/ Oxford 等,當然以旅遊為主,總計大約只是個多月的日子,對於英國的生活方式、營商環境不能說很了解,旅遊跟移居生活、在地營運生意,完全是兩碼子的事情,這點我很清楚。

決定以英國企業家簽證申請移民後,考慮的是生意營運的種種,包括生意模式(自資、入股)和類型、商業計劃書的內容等等,我在香港總算是有多年營商經驗,但始終人生路不熟,資金也不太多,所以決定再赴英倫考察。

今次主要到曼徹斯特及倫敦,選擇在 2015 年 2 月到埗,除了遷就在香港的工作,也是想感受英格蘭冬天的氣候。

居英的朋友告知,英國的冬天不容易適應,除了長達五個月,而且日短夜長,下午四時許天已全黑,又長時間天陰有雨,生活作息以至經商零售都會有頗大影響。

很多人在暑假七至八月到英考察,感受到全歐洲最佳的天氣,陽光充沛既和暖不太熱又日長夜短,最高峰時接近晚上十時才黑起來,所以冬天和夏天群眾的消費模式也有頗大差別。

赴英倫考察，其中一站曼徹斯特。

# 感受寒冬

因此種種，不少像我們般的香港人移居到英國後，感到難以適應，情緒不好之餘甚至最終返回香港，所以朋友建議必須安排一次冬天到英考察。

經朋友介紹認識了一位已在曼徹斯特及利物浦做生意多年的朋友，見面詳談後獲益良多，最後亦深深感受到「出外靠朋友」的老話。此外，自己分別在曼城及倫敦的地產代理相約睇樓，較深入的行行住宅區，感受本地人的生活。

兩個星期的考察，當然不能很深入了解英國的種種，但最重要的是整個行程抱著什麼心態，看到的跟旅遊不一樣，想到的也就不一樣。

冬天考察對將來適應英國
生活頗為重要

　　在回程十多小時的航班上，徹夜未眠地將整個行程的重點記下，在黑沉沉的機艙內，又將香港近十年的變化記下來，將自己的人生下半場想了又想。當機艙的燈再次亮起，到達赤鱲角機場上空，望著我所愛的香港，是亢奮也沉重，亢奮是對於商業計劃書上究竟是做什麼生意，有了初步的想法。沉重是我明白到，不能再回頭了。

　　下機的一刻我知道，回到香港可能就是離開的開始。

### 冬天考察

英國的冬天不容易適應，除了長達五個月，而且日短夜長，下午四時許天已全黑，又長時間天陰有雨，生活作息以至經商零售都會有頗大影響。建議必須安排一次冬天到英考察。

BY EDMUND

# 展開足印

二零一五年三月。初春。

初春的早上，和煦的陽光透進了辦公室的窗戶。

根據早前的電郵溝通，得知瑋思為資深傳媒出版人，不知道他想到英國發展的業務會否跟媒體或寫作有關呢？對於那次的面談，一直抱著期待的心情。

「你好，我是瑋思。」他親切地說。

「你好，很高興與你見面！」我高興地和他握手。

瑋思跟我分享了他有意移居英國的想法，同時，我們亦談到了有關香港特區護照（HKSAR）和英國國民海外護照（BNO）的事宜。

「以 BNO 申請英國移民會比較容易嗎？」這是許多香港人的謎思。

雖然 HKSAR 及 BNO 的持有人同樣可免簽證在英國逗留六個月，但從移民法的角度而言，既不能在旅居英國期間工作，也不能經營任何商業活動，更不能在當地申請任何的簽證或居留。

至於簽證申請要求方面，BNO 持有人跟所有非歐盟國籍的人士一樣，同樣要達到相關的簽證要求，唯一不同的地方，是有關警處註冊地址的手續。

**CHAPTER ONE**
五 年 的 歷 練
英國企業家簽證篇

若申請人為十六歲以上的 HKSAR 持有人，除了家庭團聚的簽證類別外，其他簽證類別的持有人一般需要在登陸英國後的一星期內到警署註冊，如果日後在簽證期內搬遷，則需再到警署更新地址。相反，持有 BNO 或雙重國籍護照的申請人則可自動豁免此項手續。

若以 BNO 作申請移民英國，對於長遠的入籍申請又是否有利呢？

過去多年，網上一直流傳著各種有關 BNO 的入籍方法，坊間亦有人一直錯誤地指出，只要持著 BNO 在英國旅居五年，便可直接申請入籍。

## 兩種移民法例

此說法其實並不正確，要明白當中的原因，首先要理解英國移民的法例主要分兩種：

英國移民法 －記載著入境、續簽和永久居留權的要求；

英國國籍法 －記載著入籍成為英國公民的要求。

坊間有不少人對英國移民法及英國國籍法不太明瞭，以為持有英國永久居留權即等於擁有英籍公民身份。

事實上，根據現時的法例，所有非英籍人仕均需要經過首次申請、續簽申請、永居申請，並在取得永久居留權後，以永久居留權的身份在英國居住十二個月，才能申請成為英籍公民，正式取得英國護照。

以企業家簽證計劃為例，申請人的六年旅程為如下：

首次申請：從準備到申請獲批，所需時間大約為三至六個月，申請人需要在原居地遞交申請，成功後會獲批三年四個月的入境簽證，並在指定的一個月內登陸英國。

續簽申請：三年後，申請人可在英國境內申請續簽，再獲批兩年的居留簽證。

永居申請；五年後，申請人可在英國境內申請永久居留權。

英籍申請：六年後，申請人可在英國境內申請英國護照。

在首五年期間，申請人在英國的身份為短期居民，每次入境時均需持著原有的護照及臨時居留許可證，在非英籍持有人的通道排隊等候入境。

當申請人在英國居住滿五年，並符合有關的居留要求後，可申請永久居留權，取得英國永久居留身份證。此時，申請人雖為英國永久居民，可持著永久居民身份證自由進出英國及享用當地的福利，但原有的國籍依然不變。

如申請人符合英籍的居留要求，最快可在取得永久居留權的十二個月後，申請成為英國公民，正式取得英國護照，並享有英國公民的投票權。

至於持有 BNO 的香港人呢？持有 BNO 入境時僅是遊客的身份而已，即使在英國旅居五年，亦不會自動取得英國永久居留權，更莫說是取得英國護照了。

# 根據 British Nationality Act 1981，BNO 持有人只要合法在英國居住五年便可以申請成為英國公民，是否正確？

British Nationality Act 1981, section 4 (2) 的內容如下：

A person to whom this section applies shall be entitled, on an application for his registration as a British citizen, to be registered as such a citizen if the following requirements are satisfied in the case of that person, namely—

(a) subject to subsection (3), that he was in the United Kingdom at the beginning of the period of five years ending with the date of the application and that the number of days on which he was absent from the United Kingdom in that period does not exceed 450; and

(b) that the number of days on which he was absent from the United Kingdom in the period of twelve months so ending does not exceed 90; and

(c) that he was not at any time in the period of twelve months so ending subject under the immigration laws to any restriction on the period for which he might remain in the United Kingdom; and

(d) that he was not at any time in the period of five years so ending in the United Kingdom in breach of the immigration laws.

簡單來說，中文的翻譯內容如下：

申請人在申請英籍前的五年期間，在英國境外的時間不超過四百五十天；
申請人在申請英籍前的最後十二個月，在英國境外的時間不多於九十天；
申請人在申請英籍前的最後十二個月，沒有受移民法例所規定的管制；
申請人在申請英籍前的五年期間內，沒有違反任何移民法例。

根據以上內容，申請人在申請英籍時，除了要達到相關的居英要求外，更重要的，是在申請英籍前的最後十二個月，不受移民法例的管制。

換句話說，申請人必需先取得永久居留權，免了移民法例的管制，再以永久居留權的身份在英國居住十二個月，才能申請成為英籍公民，正式取得英國護照。

# 在沉溺中結疤再發芽

　　2015 年 2 月下旬，自英國考察回港後，進入了沉澱階段，因為終於要面對是否落實申請移民的抉擇。之前半年一鼓作氣作了很多資料搜集，以及到英國作在地考察等，但當要做一個離開自己出生成長地的決定原來這麼難，是的，我是 #真香港人

　　面對去留的猶豫，腳步突然停了下來，但英國移民政策每年都在變動，時機錯過了隨時再沒有下次。既然站在十字路口，惟有再做好準備工作再作最後決定。

　　首先將我在香港的碩士學位轉做英國認可學歷（ UK NARIC / 英國國家學術及專業資歷認可資訊機構 http://naric.org.uk/naric/ ），這樣就可以豁免將來申請時再報考 IELTS 的煩惱。其實若果不是主申請人，配偶是可以在英國工作，我會建議同時辦理，始終有英國認可學歷，找工作會較方便。

　　待三月下旬，開始電郵查詢及約見移民律師，當時真正了解英國企業家移民政策以及願意處理的移民顧問其實不多，我就曾經被游說做英國投資移民（哪有錢），又或其他國家，有部分收費亦令人卻步。

　　趁未確定落實移民決定，我盡量收集不同人意見，包括：可信任的真朋友，以及已移民其他國家的朋友，盡量從不同角度及正反面思考，不要被自己太理想化的思維蒙蔽。

期間，我開始認真計算整個移民計劃的申請費用及日後生活費的估算，以及作資金的調動及集中以符合申請需求，這過程其實不易，絕不能看輕，尤其是資金從來不太充裕的我。

最重要的是，不斷自我修訂預計申請英國企業家移民簽證可行的生意計劃，以切合自己的履歷和營商經驗。

一切準備就緒，不能再猶豫了。

All or Nothing！

BY EDMUND

### 移民解讀004

## 轉換英國認可學歷免考 IELTS

在香港持有大學學位而又以英語授課的準申請人，建議到「英國國家學術及專業資歷認可資訊機構」UK NARIC / http://naric.org.uk/naric/，轉做英國認可學歷，這樣就可以豁免將來申請時再報考 IELTS 的煩惱。其實若果不是主申請人，配偶是可以在英國工作，會建議同時辦理，始終有英國認可學歷，找工作會較方便。

# 夢定能飛

　　黃昏下班後，沿著中環海旁一直走，天空一片蔚藍，不禁想起了倫敦的生活。

　　凝望著海旁的摩天輪，每個車箱，盛載著一個又一個的家庭，一個又一個的故事，令我憶起一段又一段的回憶。

　　「祝你有一個愉快的旅程！」摩天輪的工作人員親切地說。

　　踏上摩天輪，隨著慢慢的轉動，腳下的影子漸漸拉長。就在這時候，海旁有個老人正牽著小狗散步，親切的情境令我勾起了一位寵物美容師尋夢的故事。

　　雨傘運動的那一年，接到了很多香港人的諮詢，紛紛查詢移民英國的可行性。

　　她是其中一位，經歷了香港的風風雨雨，開始萌生移民英國的念頭。

　　第一次見面的時候，她捧出了一大堆文件，有寵物美容的證書，從前上課的筆記，還有一些客戶的推薦信，一切都是她從事寵物美容二十多年的紀錄證明。

　　「聽說英國有個創業移民計劃，我可以申請嗎？」她怔怔的盯著我問。

她指的創業移民，是英國的企業家簽證計劃。

## 企業家簽證計劃

企業家簽證計劃起始於二零一一年，英國政府希望吸引海外企業家到英國創業，為各行各業帶來創新的經營理念和專業技能，刺激本地就業市場。

申請人需要持有二十萬英鎊現金存款，達到相關的英語要求（持有等同於英國本科或以上的學歷，或通過 IELTS 考試），持有相關的學歷或工作經驗，並提交商業計劃書，以證明申請人到英國創業或投資英國企業的意向。

「其實我的想法很簡單，只想跟丈夫及小孩到英國開展新的生活。」

她頓了一下，續說：「曾經多少回，我跟許多人提及移民英國的想法，他們都覺得我在造夢。許多人都說，我過去經營的都是小本生意，移民這事情根本想都不用想。」

此時，她給我遞上一張手寫的履歷，細閱之下，發現她曾修讀不少寵物美容的課程，二十多年的工作經驗還是滿豐富的。

「成功申請的機會大嗎？」她問。

「嗯，不是沒有可能，但你需要詳細構思一下有關服務及目標客戶的細節，我們才能開始準備商業計劃書呢。」我鼓勵著她。

初次見面後，偶爾仍會收到她的消息，細訴有關到英國創業的想法，當中包括有寵物美容的技巧，服務的詳細內容，到英國後的目標客群等。我總會把這些想法一一記下，心想總有一天，這些筆記一定會對她有幫助。

　　某天的早上，再次收到她的消息。

　　「有個好消息告訴你，我剛剛通過了雅思考試！」過去幾個月，她一直用功進修英語課程，第一次便順利通過了，真為她高興。

　　「經過多月以來的溝通，我跟丈夫決定我們要一起到英國開展新生活。我們已在放售房子，希望儘快找到合適的買家，能有足夠的創業資金。」她續說。

　　「所以，你決定要移民英國了嗎？」我問道。

　　「沒錯，或許我的夢想非常微小，但我仍想一試。」她堅定地說。

　　尋夢的旅程就這樣開始了，從放售房子，籌集資金，準備履歷，商業計劃書，收集文件，一步一步走過。從前跟她聊天時寫下的筆記，亦成了商業計劃書的大綱。她也藉著這段時間到台灣修讀了最新的寵物美容課程，到訪英國的寵物公園進行問卷調查。

　　尋夢的過程是艱辛的，然而她卻一直懷著感恩的心去面對及克服困難。遞交簽證前的那一天，她致電給我：「經過了這麼久的準備，終於到這一天了。你覺得成功申請的機會大嗎？」我心想，一定會順利的 。一個星期後，我再次收到了她的來電。

寵物美容師的故事，見證香港人的
拚勁和努力不懈的精神。

BY JANINE

「好消息，想不到我這小小的夢想，竟然實現了。」她一臉動容
地說。

後來她搬到了英國，按著商業計劃書的內容，一步步開展著寵物
美容的事業。

縱然旅途上充滿風雨，所遇到的困難亦比預期的多，然而，她卻
一直沒有放棄，從一開始的寵物美容車，慢慢發展到後來的寵物美容
實體店。當初看似遙不可及的事情，卻在她的努力和堅持下一一成真。

其實，夢想又豈有大小之分呢？在追逐夢想的過程中，或許會有
許多人質疑你，但那些曾經試圖打擊你的人，有時到最後反成為你生
命中至深的感激。

# 純屬記憶

2016 年 11 月初我記下了這些，究竟那幾天香港發生了什麼事，我已經忘了。

這幾天香港發生的事，心痛得不評論了。

在港的朋友都在問我英國企業家移民簽證的注意事項，今次我將我的認知寫下來，希望大家能了解多少，無論留下來抑或豁出去，都是時候決定了。

首先說明，我並非專業人士，分享的內容純靠記憶，條例每年都在修改，請查詢可信任的專業人士，當然以英國政府內政部 home office 為準

https://www.gov.uk/tier-1-entrepreneur/eligibility

## 銀行存款證明

主申請人要有申請前連續三個月的銀行證明，有可動用 20 萬鎊或同等值港元，可以有兩個主申請人，每人負擔各 10 萬鎊，成功後兩組家庭同樣可到英國。

**個人經驗：**

1）審批部門只信任郵寄的銀行月結單正本，網上列印的銀行月結單不是正本，所以不接受，除非到銀行每頁蓋章。

2）若果想用同等值港元，則要銀行出信證明，封信有特定格式及字眼，很多銀行是出不到一模一樣的。

3）若有兩主申請人，成功後一定要一直合伙營運生意5年，這是很大的考驗來。若中途兩主申請人種種原因拆夥，整個申請便失敗。

## 商業計劃書

必須有商業計劃書以使當局相信未來的生意可行並可持續發展，商業計劃書跟個人背景有關為佳。

**個人經驗：**

1）就算準備找專業人士代寫商業計劃書，但最好對自己想做的生意有一定認識，因為可能要面試。

2）最好有真實營商經驗，並有周年申報表 annual return 及審計報告 audit report 證明。

3）無營商經驗的申請人，其商業計劃書最好跟自己的背景和個人專長相關，建議無營商經驗而又想申請的朋友盡快落實，因為英國內政部每年都會在條文細節作修改，對於無營商經驗的申請，現在已較以往嚴格。

## 個人履歷

申請人另外要有一份 personal statement, 即是非常詳細的個人履歷,申請者的 personal statement 內容最好跟商業計劃書的生意有關,以說服審批部門認為申請者有能力做好盤生意。

## 雅思 4.0

申請人英文要有 IELTS 4.0 以上,如果有香港或其他大學學位(英文授課),可以到 www.naric.org.uk 用一百多鎊對應返申請者的學位等同英國大學學位,這樣就可以豁免考 IELTS。

**個人經驗:**

1)就算未落實申請,最好先對應,只要有齊大學畢業證書、transcript 和大學的信以證明英語授課申請唔難,但若不見了就要問大學補發,要花點時間。

2)如果兩夫婦未決定哪個是主申請人,由於 Dependant 是可以工作的,個人建議兩位都對應,日後會較方便。

## 英國國民(海外)護照

如果同時持有 BNO 及特區護照,建議用 BNO 申請,因為 BNO 是英籍(入境時填的確係英籍),個人覺得取得簽證落地後有些事情較方便。

BY EDMUND

**個人經驗：**

1）開銀行戶口，尤其是商業戶口較容易。

2）用香港車牌對換英國車牌時毋須寄護照正本，特區護照是要連同正本寄出。

3）落地後毋須向警局報到。

4）有部分投票權，例如 BNO 在全民公投脫歐，國會選舉時已居英 180 日是可以投票的。

# 初簽及續簽

申請成功取得英國企業家簽證，為期 3 年 4 個月，落地後半年內，在英國成立或入股英國公司，至少請 2 名全職英籍或永居員工一年或以上，每年核數報稅，3 年內支出 20 萬鎊，包括：租辦公室或舖頭、員工人工、宣傳、入貨、經營費用等等。

**個人經驗：**

1）我在香港已有多年營商經驗，但來到英國要初創確實不容易，簡單至開個商業戶口（其實香港都不容易）都可能要個多月。

2）初創不容易，可以入股英國公可或買起英國公司，有朋友問可否入股我公司，我持開放態度但非常審慎。

3）3 年 4 個月後續簽 2 年簽證，5 年後要考 Life in the UK，合格後取得 Permanent Residence，第六年符合規定就可以成為 British Citizen。

# 申請心得

其實也不是什麼心得，有關移民英國，我無任何捷徑，只是正常經移民顧問申請，商業計劃書是我專長的行業，無面試，一 take 過。

**個人經驗：**

1）除了決心，都是決心。

2）香港有很多留下來的理由，無人知道十年後香港的真實狀況，個人／家庭／事業／朋友／金錢的得失，都是要自己判斷的。

3）對於商業計劃書上的生意，要有主見及對該行業有一定理解。

4）有信心寫得好商業計劃書的，可以自行入紙申請，我一早知自己無這個專長，所以惟有一併找專業人士代勞。最重要是，失敗後再申請的成功機會相對較低。

如果同時持有BNO 及特區護照，個人建議用 BNO 申請。

---

**移民解讀005**

## 申請心得

除了決心，都是決心。另外就是對商業計劃書上的生意確實的了解，亦能跟自己的履歷吻合。

---

**移民解讀006**

## 何時申請最合適

只看個人，沒有定論，但若無營商經驗的應盡快決定，因為審批愈來愈嚴格。

# 英國企業家簽證篇

再次收到瑋思的電郵，大概是在一個月後。

當時，他正與傳媒朋友一起考慮申請英國企業家簽證，期間已通過了 UK NARIC 的學歷認可，暫時還有幾個有關資金的問題：存款是否必需為英鎊？等值港元或部份港元、部份英鎊是否可行？

英國企業家簽證計劃為積分制，申請人必須達到九十五分的要求才可通過申請。

以下為首次申請的基本要求：

## 資金要求

申請人需要持有二十萬英鎊的現金存款，存放在受金融監管局監管的金融機構，並證明資金可以自由轉到英國銀行。

## 存款要求

申請人可考慮以最簡單的方式，在申請前先開立英國銀行賬戶，把二十萬英鎊現金存放在主申請人的個人賬戶名下，為期至少九十天。

雖然法例容許申請人以等值港元或部份港元部份英鎊的方式存款，但若資金分佈在太多不同的銀行賬戶，當中又有部份港元、英鎊或其他貨幣，文件會比較繁複。

另外，由於香港的銀行普遍未能提供英國移民局指定的銀行信，以證明過去九十天的存款記錄，若想簡化申請過程，最直接的方式是把資金存放在申請人的英國個人賬戶。

## 資金來源

若申請人在申請前的現金存款達到三個月的時間，便不需要提供資金證明。相反，若存款期不足三個月，申請人需要提供相關的資金贈予聲明文件及律師信，解釋資金的來源及證明該資金可供申請人到英國作創業之用。

## 銀行帳單

申請人需要向移民局提交過去三個月的銀行帳單，清楚列明申請人的姓名，地址，以及過去九十天的存款記錄。銀行月結單必須為正本文件，若申請人的帳單為電子月結帳單，必須到銀行每頁蓋章，確認帳單的真實性。

## 英語要求

若申請人擁有英國本科或以上的學歷，或持有英語國家國籍，如美國、加拿大、澳洲、新西蘭等國籍，則可自動符合英語要求。

相反，若申請人的學歷是由英國以外的大學頒發，可透過英國機構 UK NARIC 申請學歷認可，證明學歷為英語授課，並等同於英國本科或以上的程度。

若申請人沒有本科的學歷，則需報考 IELTS for UKVI（General Training）的考試，並於聽、說、讀、寫，四份考卷中各自取得四分或以上的成績，證書的有效期為兩年。

## 生活費要求

主申請人需要在申請前的九十天持有至少 3,310 英鎊現金存款，每位家庭成員另加 1,890 英鎊存款。以一家三口為例，申請人需要 7,090 英鎊現金存款，一家四口為 8,980 英鎊存款，如此類推。

## 肺結核健康檢查

申請人及所有家屬均需要到英國移民局指定的診所進行肺結核測試。

若小孩為十一歲以下，申請人必須帶同子女到診所，為他們填寫健康調查問卷。診所的醫生會根據作答的資料，而決定小孩是否需要進行結核病測試。

若申請人通過結核病測試，且胸肺 X 光檢查正常及無需接受結核病調查，診所一般會在一星期內告知結果和發出證明書，該證書的有效期為六個月。

相反，若測試結果未能確定，申請人可能需要接受痰液測試，此化驗結果需時約兩個月。若申請人被診斷為感染結核病，將不會獲發證明書，申請人需要接受結核病治療並等到痊癒後，才可再申請英國簽證。

# 無犯罪記錄

　　申請人及配偶需要到香港警察總部申請無犯罪記錄證明書。根據香港警務處的流程，當申請人遞交網上簽證申請表格後，需要攜同已填妥的無犯罪紀錄證明書申請表及有關的簽證申請表格，親身到警察總部按指紋並簽署授權書，授權香港警務處向英國移民局披露申請人在香港的犯罪紀錄詳情。

　　若申請人在香港並無犯罪紀錄，警務處會在四星期內將無犯罪紀錄證明書，以掛號函件直接寄到英國駐香港的簽證中心。若申請人曾有犯罪紀錄，警務處則會視乎犯罪紀錄的詳情及刑期等，而判斷根據香港法例是否已被銷案。另外，若申請人在過去十年曾在其他國家居住一年或以上，則需額外提交該國家的無犯罪記錄證明書。

**移民解讀007**

## 我有興趣申請英國企業家簽證，該如何開始？

申請人可先了解相關的簽證要求，初步構思有關英國的企業計劃，並尋求專業的法律意見，以評估申請人的背景及該計劃的可行性。

**移民解讀008**

## 英國政府現時對企業家簽證是否有限額？

沒有限額。

**移民解讀009**

## 英國企業家簽證是否有年齡限制？

主申請人必需滿十六歲或以上才可作出申請。

**移民解讀010**

## 若主申請人的年紀比較大，是否會對簽證不利？

過往曾為不少年齡六十歲以上的申請人成功辦理此項簽證，關健主要是證明申請人有相關的能力並且真實有意到英國創業。

**移民解讀011**

## 主申請人是否需要親身到英國開立銀行賬戶？

不需要，申請人可在香港指定的銀行總行辦理相關的手續，一般所需的時間為兩星期至一個月不等。

**移民解讀012**

## 主申請人幾年前已經通過 IELTS 考試，是否還有效？

主申請人需要報考的是專為英國簽證而設的 IELTS for UKVI Test，證書有效期為兩年。

**移民解讀013**

## 若果申請人過往曾有刑事紀錄，是否不能申請？

英國移民局會考慮申請人過往的刑事紀錄詳情而作出判斷，包括有關案件的類別，犯罪日期，判處刑期，是否曾被判處監禁等。若申請人的犯罪紀錄已被銷案，一般不會對簽證的申請造成影響。

BY JANINE

# 那動人時光

2015 年 3 月 至 5 月，可説是移民工程的沉澱期，尤其是心理上的準備和調整，始終年紀也不年輕了，能否承受移民帶來在生活和適應上的壓力呢，這期間曾以「第十人理論」的方式，找來朋友盡力提出反對移民的意見，為的就是要站在事件的對立面作整體考量。

其實這是重要的步驟，因為不少朋友在移民決策上都有傾向盡量「收埋」，不讓局外人知道。當然我會明白箇中原因。但若只是申請人及其成員的「密室決定」，會有意見上的絕對傾斜，一面倒只看到移民的好，忽略了往後可能面對的種種困難，所以真朋友的質疑是有助審視移民的決定，不一定反對，可以是完善整個移民計劃。

直到 6 月，律師告知英國內政部正就 Tier 1 移民政策進行修正議案諮詢，約 11 月會有結果，即是説，企業家簽證政策可能有變化，改變什麼，當時是未知之數。

還記得英國的投資移民 (Tier 1 Investor visa) 政策，就是在 2014 年修正議案諮詢後，在三星期內將最低投資額由 100 萬鎊上調至 200 萬鎊，並且加設很多投資上的限制，就是這樣，不少僅達標的申請人因此無功而還。

是的，我的資金從來不多，所以如果企業家簽證的資金要求調高，入場門檻一旦提高，我就沒機會的了。所以當律師通知後，知道不能再猶豫。如是這般，反而有點釋懷的感覺，趁著周末出外走走，坐上電車，從堅尼地城到筲箕灣，再看一遍＃我所愛的香港。

　　還記得那天是星期一，回到辦公室，慣常的開了枱頭的電腦，登入電郵，想也不想的向律師寄上了我的郵件：「我決定申請移民」。

　　有種釋然的感覺，卻又明白到再不能回頭了。我哭了。

### 移民解讀014

## 何謂「第十人理論」

日本作家大前研一著作《專業—你的唯一生存之道》提及猶太社會為了讓觀點更全面，特別安排「惡魔使徒」角色，也就是電影《World War Z》中以色列「情報改革」法則（intelligence reforms）的「第十人理論」：如果九人解讀相同的資訊，而得出同樣的結論，第十人要做的就是提出異議，不管看上去有多不合理，第十個人得考慮另外九個人可能出錯的種種潛在可能。如此才能決策「做對的事情」，「把事情做對」才有意義。

# 如何一起高飛

二零一五年五月，初夏。

再次與瑋思的會面，已經是五月的初夏。

瑋思分享說，他對英國創業的計劃初步有兩個想法，主要想以自己熟悉的媒體行業為藍本，正詳細考慮到英國開設書店和出版免費中文雜誌的可行性。

英國企業家簽證計劃其中一個重要的要求，是有關真實企業家的測試。申請人需要擁有相關學歷或工作經驗，並提交商業計劃書，證明到英國創業或投資英國企業的意向。

常有客戶問道：「到英國從事什麼生意最好呢？」

其實真的很難說，創業者的初心到底是什麼？所持著的經營理念又是什麼？即使所經營的是同樣的行業，相信也會有不同的結果吧。英國政府設立企業家移民計劃，目的是希望創業者能把自己的專業知識和技能帶到英國，因此，申請人可利用自己的背景及經驗作出發點，考慮相關及可行的創業計劃。

至於坊間流行的中式餐館及連鎖式食肆呢？不是不可行，但成功率則要視乎申請人是否有相關的經驗，因為移民局在審批首次申請、續簽申請及永居申請時，均會應用到 Genuine Entrepreneur Test（又名真實企業家測試），來篩選出真正具備企業家精神的申請人，及考慮

商業計劃書的可行性。

過去幾年，有幸見證著很多不同行業的創業故事，有媒體創作、教育工作、電子商貿、醫療器械、科技資訊、廣告營銷、室內設計、美容化妝、主題餐廳等。記得有次客戶從事的工作為大型廢鐵回收行業，那陣子我們努力研究著廢鐵回收行業的種類及流程，對該行業加深了不少的認識。

不同的創業故事裡，有成功勵志的例子，亦有困難重重的個案。每次得悉客戶開始落實創業的計劃，繼而收到客戶傳來新店的照片，也會從心底裏感到高興。

「現在主要考慮的是以自己個人申請，或是和傳媒朋友一起申請。」瑋思續説。

企業家簽證計劃可利用團隊的方式作申請，簡單來説，就是兩位申請人總共合資二十萬英鎊，合伙經營英國的企業。以投資的角度而言，每位申請人只需付出十萬英鎊，便可兩個家庭一起移居，確實是不錯的。

過往曾辦理不少團隊申請，申請人的關係為家庭成員或生意夥伴居多，若兩位申請人各自擁有不同的經驗或技能，便能互相配合，為企業帶來正面的幫助。

對於以團隊合資的申請，要注意的主要有以下幾點：

# 資金運用

若以團隊的方式作申請，兩位申請人需要證明雙方共同擁有二十

萬鎊的資金，為期至少九十天。最簡單直接的方法，是雙方在申請前開立聯名銀行賬戶，存放二十萬鎊資金，為期九十天。若果兩位申請人是陌生人，是否能完全信任對方並共同使用創業資金呢？另外對於日後五年資金上的運用，又是否有共識呢？

## 角色職責

初創企業要考慮的事情很多，創業路上亦不免會遇到重重的困難。若二人一起合資經營，對於公司發展的方向和實體執行的細節也定會有不同的意見，雙方的角色與職責又會是什麼呢？

曾有企業家團隊的申請人說，到了英國後才發現有些計劃上的細節難以實行，雙方對於所推行的服務持有不同的意見，到了第二年，公司的流動資金出現了問題，其中一方不想再投放更多的資金，最後要求拆夥。

由於雙方的申請是以團隊的方式獲批，兩位申請人必須共同經營企業為期至少五年，中途並不可由其他申請人補上，因此如果其中一方放棄，另一方的簽證也會相繼無效。

## 居住要求

兩位主申請人需要同時在英國居住五年，每十二個月不能離開英國多於一百八十天。若其中一位申請人在五年內無法達到居住要求，另一位也不能取得永久居留權。

從事英國移民的歲月裡，偶爾還是會遇見中途放棄的個案，記得

曾有申請人一家移居英國後，久久不能適應英國的工作及生活環境，決定回流香港。曾有申請人的子女在移居英國期間考上了海外的著名大學，父母決定放棄英國的居留，舉家陪同子女一起到異國升學。

畢竟五年的時間始終變化太多，對於未知的未來，亦有太多的不肯定。要離開土生土長的地方，到異國開展新的一頁，確實需要不少的勇氣和決心。

站在十字路口的他，又會如何抉擇呢？

**移民解讀015**

## 以團隊形式的申請最多可有多少名申請人？

最多二人。

**移民解讀016**

## 以團隊形式申請英國企業家簽證的成功率高嗎？

以團隊和個人申請的最大分別，主要在於申請人是否能證明以雙方在企業上的所擔當的角色和職責。移民局在審批簽證的時候，會考慮申請人以團隊形式申請的原因，例如，兩位申請人是否各有所長呢？在企業上所擔當的角色、職責、和貢獻，分別又是什麼呢？

**移民解讀017**

## 一般以團隊形式作申請的人是什麼關係呢？

以過往成功辦理的案例而言，團隊申請人為家庭成員或生意夥伴居多，雙方的互相了解及信任是非常重要的。

我的小孩已經過了十八歲，是否能與小孩以團隊形式申請？

可以，過往亦曾成功辦理有關的申請，計劃是否可行則要視乎雙方能否證明各自擁有不同的技能，並能互相配合，為企業帶來正面的幫助。

如果我沒有經驗，可否借助團隊另一位申請人的背景或經驗提高成功率呢？

企業家簽證的成功率主要視乎申請人是否有相關經驗及商業計劃書的真實性，若果其中一方申請人完全沒有任何技能，即使另一方擁有多年的經驗，也會有所影響。

若以團隊形式作出申請，雙方的申請結果會是一樣嗎？

無論是首次申請，續簽，或永居，雙方的申請結果也會一樣。

中式餐館及連鎖式食肆可行嗎？

坊間流行的中式餐館及連鎖式食肆，不是不可行，但成功率則要視乎申請人是否有相關的經驗，因為移民局在審批首次申請、續簽申請及永居申請時，均會應用到 Genuine Entrepreneur Test (又名真實企業家測試)，來篩選出真正具備企業家精神的申請人，及考慮商業計劃書的可行性。

有什麼曾經成功申請的行業？

有媒體創作、教育工作、電子商貿、醫療器械、科技資訊、廣告營銷、室內設計、美容化妝、主題餐廳，甚至大型廢鐵回收行業。

BY JANINE

# 昂然踏著前路去

2015 年 6 月，是我移民計劃的育成期，首先根據律師指示書寫我的個人陳述 personal statement，這使我好好整理了過去二十多年的工作及營商經驗，畢竟已很多年沒有寫過履歷，初稿後再修改都花了兩個星期才完成。

完成了 personal statement，就像回望了自己的人生上半場，曾為了理想放棄穩定的工作；為了自主而創業；為了堅持自己的理念而一邊工作一邊進修文化研究碩士課程；為了年輕人對紙本書的認知，而無償擔任大學實習導師近 10 年。就像映畫戲的一幕幕回望，卻原來這些經練變作了我的履歷，對於我的申請肯定有正面作用。

其實整個個人陳述 personal statement 最重要的，要盡量展示自己的個人履歷和過去的工作及營商經驗與商業計劃書吻合，令審批當局相信申請者有能力完成所呈交商業計劃書內的生意，甚至做得更好。

企業家移民重點當然是申請者的商業計劃書，早前在網上作有關的資料搜集時，失敗的案例中多數是商業計劃書未能説服當局相信這盤生意能持續營運下去。甚至有些準申請者面對商業計劃書一籌莫展，最後放棄。

走進 Manchester Run 人群，
頗有節日氣氛。

　　我經常放在心裏的一句話：「作最好的準備，作最壞的打算」，
所以在 3 至 4 月的沉澱期，雖然在十字路口猶豫，但依然有為商業計
劃書作準備，除了多蒐集硬數據，對於在英國經營的行業的認知不斷
加強，期間繼續跟律師作電郵聯絡，梳理了與我背景相符的生意初稿，
還跟香港的英國領事館 UK Department for International Trade 的
Inward Investment Manager 見面，聽取在英國營商的意見，獲益不
少。

　　一切準備就緒，7 月進入整個計劃最艱難的時候，成敗全看商業
計劃書了，當時只顧想著，再過這關，理想的旅途應該不遠了吧。

# 盛夏之旅

二零一五年五月，盛夏。

兩個星期後的早上，收到了瑋思的通知，他決定申請移民了。如是這般，盛夏的旅程開始了，我們開始收集相關的文件及準備商業計劃書。

移民局在審理簽證的時候，主要評估商業計劃書的真實性及可行性，因此，要撰寫一份成功的商業計劃書，首要的是一個可行的商業計劃。一般以言，商業計劃書主要包括申請人的學歷背景、工作經驗、行業概述、目標市場、人事招聘、營銷策略、競爭對手及財務概要等內容。

瑋思決定以他最熟悉的媒體行業作為生意的起點，我們亦考慮到以下常見的面試問題，在商業計劃書的內容一一回應移民局的考慮因素：

背景經驗：申請人是否有相關的學歷或經驗？在生意中的角色和職責是什麼？

行業概述：申請人為何想在英國創業？英國當地的行業概述是怎樣？

產品服務：申請人想提供的詳細產品及服務內容是什麼？如何定價？

目標市場：申請人的目標市場是什麼？計劃如何進入英國的市場？

地理位置：申請人計劃在英國哪個城市創業？估計相關的租金是多少？

聘請員工：申請人計劃聘請多少名員工，相關的職責及薪金是多少？

競爭對手：申請人的生意跟現時競爭者有何不同之處？

營銷策略：申請人有什麼營銷的計劃？

財務概要：如何使用有關的創業資金？預計的營業收入及淨利潤分別是多少？

若已有了初步的創業想法，但沒有明確的方向，最直接的方法是到英國進行實地考察，觀看該行業的現時概述，到訪競爭對手的市場，並分析他們的優勢及弱點。

申請人可考慮親身體驗英國各大城市的營商環境，暫定創業的地點，及收集有關地點的周遭設施、租金預算、營業時間、平均人流等資料。若可行的話，更可考慮到訪潛在客戶的地區進行問卷調查。

舉例說，若生意的目標市場為學生，可考慮到相關的校園地區進行問卷調查，了解當地學生對該產品或服務的需求，為預期的產品或

對於企業家簽證來說，商業計劃書是非常重要的一環。

服務價格定位。有了以上資料能使商業計劃書的內容更加完善，更能作為日後創業時的參考。

那個夏天，瑋思非常努力地準備著創業計劃的架構。後來我們亦順利完成了商業計劃書及有關的財務預算，準備的過程雖然十分漫長，但距離遞交簽證的日子已經不遠了。

**移民解讀023**

## 商業計劃書要包含什麼內容呢？

移民局在審理簽證的時候，商業計劃書的真實性及可行性至為重要，因此，要撰寫一份成功的商業計劃書，首要的是一個可行的商業計劃。一般以言，商業計劃書主要包括申請人的學歷背景、工作經驗、行業概述、目標市場、人事招聘、營銷策略、競爭對手及財務概要等內容。

# 天氣不似預期

2015 年 7 月，踏入了申請企業家簽證最重要的階段：商業計劃書的規劃和進行，律師根據我計劃營運的生意，列出了一系列 Q&A，我要盡我所能詳細回答。

商業計劃書以我一直從事的行業作為藍本，因為這樣會增加成功的機會，當然，還要說服當局我的計劃是可持續發展同樣重要。我根據律師的指示，大約用了一個月時間，一步步完成了整個商業計劃書的核心架構，大概可能我之前一直有做好資料搜集籌備及考察的工作，而我又一直從事這個行業，所以這步驟並不如想像中困難。

完成以上的核心部分，並不代表大功告成，之後的工作，是律師找來專業人士，將我完成的核心，跟其他資料整合和完善，最後成為一份逾 70 頁的商業計劃書，另外還有未來五年的財務預算。是的，當我收到的時候，確實意想不到，對於能夠成功申請，信心驟增。

最後加上公司標誌，商業計劃書終於完成亦更完整，再跟律師再見面時，我按捺不住問了一個期待已久的問題：

我問：「對我的個案有信心嗎？」

律師微笑跟我說：「一直都有」

我再次直接問：「能成功申請嗎？」

「機會很大」律師如是說。

由決定到現在，經過了半年時間，望著我的個人陳述（personal statement）及商業計劃書，還有準備好的很多很多文件證書學歷工作及營商證明，就像是我過去人生上半場的總結，回望去其實也無悔了，現在我已準備好我的人生下半場。如果是以快證申請，只要數個工作天就有結果。

一切準備就緒，我再給自己幾天的冷靜期，是的，我有時理性得有點過分，朋友都知道。但卻原來企業家簽證剛有些微調整，原以為可以入紙申請，又要再延遲。

天氣不似預期，我開始有點著急。

# 雨下的痛悲

夏日的黃昏，久別的客戶給我致電，訴說移居英國後的生活。

過去半年，他移居到曼徹斯特，忙著為創業作準備。從前在香港的生活好不穩定，後來考慮到小孩的教育安排，有意讓小孩到英國升學，就在一次機緣巧合下，得知了英國企業家簽證計劃。於是他開始反思，與其把小孩們送到英國讀書，何不舉家一起移居，陪伴著小孩們一起成長，同時讓自己開展新的嘗試呢？

那天，收到他傳來的照片，新店門外放著各式的園藝用品和林林總總的家品。他說開業三個月多，雖然生意算不上很好，但店鋪位於住宅區，對於很多行動不便的居民和不會開車的老人家來說非常方便，漸漸成了當地居民的便利店。

我把照片看了一遍又一遍，心裡感動著，他真的做到了。這些年來以企業家簽證移居到英國的家庭特別多，有些人認為創業比較踏實，選擇按著自己的經驗創業，有些人則會選擇投資英國企業，認為比較輕鬆。

早前曾在報導上看到有人企圖偽造文件以申請英國簽證，非常驚訝，沒想到這年代仍有這樣的事發生。想不到的是，報導後翌日，我竟收到來自英國的求助電話。

BY JANINE

求助者一年多前以投資英國企業的形式申請企業家簽證，他說那時候什麼都不懂，取得首次簽證後，便按著中介公司的指示完成了投資，以為可順利續簽。一年多過去了，他漸漸發現自己所投資的公司出現財務問題，公司不但沒有把他的資金用作正當的投資，更沒有按著移民法例的要求聘請任何新員工。

他不知道如何是好，開始細看一年多前簽定的文件，才發覺合同上的一些條款，根本不適用於英國移民法例。換句話說，即使拿著合同起訴，也未必能把資金取回。我拿著電話一直傾聽著他的遭遇，並嘗試思考補求方法。

窗外的天空正下著微微細雨，滴答滴答的雨聲傳入耳畔，連綿不斷地敲著窗戶，雖然身處不同的天空，仍彷彿能感受到求助者的無奈與悲痛。

**移民解讀024**

## 以投資英國企業的形式申請，成功率會比較高嗎？

隨著坊間的投資計劃愈來愈多，英國移民局對於這類型的申請愈來愈嚴謹。過去一段日子，曾收到不少以投資現有公司而被拒簽的個案查詢，當中普遍被拒簽的原因，主要是申請人未能顯示對公司業務的了解，證明日後會在公司擔任的角色職責，及詳細解釋決定投資該公司的原因。

# 不須計那天才可終

2015 年 8 月下旬，完成了商業計劃書後，原以為一切準備就緒，可以正式入紙申請，若做快證，幾天已知道結果，根據早前律師所言，對我的個案有信心，所以當時已在盤算日後生活的種種。

怎料到企業家簽證在 7 月份有少許修訂，因而又得延遲，這小小的節外生枝，當時已使我非常焦慮，因為一日未成功，都有失敗的可能。

這少許修訂，其實只是要求申請人提供無犯罪紀錄證明，但這過程及所花時間足足用了 6 個多星期，因為香港警方是不會隨意發出這證明。

首先，我依然向英國移民當局作出移民申請，不過是用 online application，交付了申請費，及預付 NHS 的費用（是的，這亦是往年更改的，每年 200 鎊，共繳付 3 年 4 個月），確定收到所有申請資料及費用後，當局會回覆電郵證實我已作出申請。我有了這電郵及申請號碼後，就可以向駐港英國領事館預約時間，並親自到領事館取得一封函件。

有了這封函件，然後致電警局，確認有實際需要，才可預約時間，根據時間再到指定警署，填表交錢後再打十隻手指模，不要以為可以即時領取無犯罪紀錄證明，是要再等四個星期。

是的，這 6 個多星期是我在整個申請過程中，感到最漫長和最磨人的，因為感覺上，就只差這一點點。

　　終於，警方通知我直接將這證明寄到銅鑼灣的英國簽證申請中心，即是，我從未見過這苦等的證明。

　　當我告知律師後，大家都知道花了半年時間的準備工作，終於完成了，我算是第一批需要交付無犯罪紀錄證明的申請人，據講之後這程序略為簡化。

　　當然，整個申請程序仍未完成，最後一步是正式向英國簽證申請中心交付所有文件的正本，當然，又是要預約。

　　我決定移民英國，不又是正在預約我的人生下半場嗎？申請如是，人生如是。

**移民解讀025**

## 犯罪紀錄證明可以預先申請嗎？

不可以，警方要確認申請人有實際需要，才可申請領取無犯罪紀錄證明。

# 回頭多少傷悲

最近幾年，坊間的投資英國企業計劃愈來愈多。不少申請人問，到英國創業的風險不是很大嗎？選擇投資英國現有企業不是更為安穩嗎？然而，事實又是否真的如此呢？

根據現時的法例要求，申請人可選擇以董事貸款或入股方式投資英國現有的企業。由於近年有太多申請人以投資企業的形式申請移民，濫用的情況十分普遍，因此英國移民局對於這類型的申請變得特別嚴謹。

據知過去幾年，坊間有些公司為了圖利，不惜違反專業操守，用看似十分吸引的投資計劃鼓勵申請人簽訂合同，殊不知最後計劃失敗，申請人不僅因簽證失效而被迫離開英國，更有可能損失慘重，甚至賠上畢生積蓄。

若果申請人想以投資英國企業的形式作出申請，必須先了解投資計劃的內容，考慮所投資的企業的可行性和合法性，以及是否有不合理或違法的地方。簽訂合同前須細閱合同條款，了解雙方的權利和義務，以保障個人的權益。

申請人在投資的時候可以考慮以下幾方面的事宜：

# 投資保本計劃

坊間一直流行的所謂投資保本計劃，到底是什麼的一回事？

據了解，申請人可選擇以董事貸款的方式投資英國現有企業，貸款的年期為五年，雙方簽訂有關的董事貸款合同後，企業會在定期的時間，如每月、每季、或每年指定的時期把投資金額分批歸還給投資者。以上的計劃表面上看似合情合理，申請人既可申請移民計劃，同時又可以取回投資金額，聽起來好像很吸引，對吧？

問題的源頭就是來自「保本」這兩個字。如果企業在五年期間倒閉，申請人如何保本呢？為了要達到保本，坊間有些公司除了會跟申請人簽訂董事貸款合同，還會跟申請人簽訂一份保本合同。

簡單來說，保本合同會清楚表明，即使企業在未來五年期間倒閉，企業的持有人亦會以私人物業或資產作擔保或抵押，全數把董事貸款的金額還給投資者。若果以投資的角度來看，以上的做法看似合理。可是從移民的法例來看，此做法卻是違法，為什麼呢？

因為移民法例規定，若果以董事貸款的形式作出申請，該貸款必須為無擔保或抵押（又名 unsecured director's loan）。換句話說，即使企業在五年期間倒閉了，申請人亦只可作為最後取回資金的債權人。

想想看，若申請人在申請前已經簽訂這樣的合同，法例上已屬違法。即使順利獲得首次簽證，如企業在未來五年倒閉，申請人又如何能夠在英國拿出這份合同追討呢？既然合同已屬違法，申請人的簽證亦會自動取消。

## 企業的可行性

除了有關投資計劃的合法性，申請人更需要認真考慮企業的實體業務，證明自己具備相關知識、技能或經驗以營運該企業。同時，移民局亦會考慮申請人的學歷背景及工作經驗，評核申請人是否能為該企業作出貢獻。

申請人選擇投資企業前必須應真考慮以下問題：

公司的董事及股東是什麼人，當中有企業家簽證的持有人嗎？

公司現時的財務狀況如何，是否有債權人？

公司正在募集多少資金，計劃把資金用來作怎樣的發展？

公司目前一共有多少名投資者，每位的職務是什麼？

公司目前有多少名員工，未來五年又計劃聘請多少名新員工？

## 企業是否與房產相關

坊間有不少與房產相關的投資項目，事實上又是否可行呢？根據移民法，企業家簽證持有人不可投資與房產管理及房產發展相關的企業。

法例清楚列明房產管理及房產開發的定義為：申請人不可以通過自己或其公司所持有的房產，以出租或銷售的方式來增加其價值以獲得回報。不論房產是否由申請人或其企業所持有，申請人亦不能從事房產管理業務，以出租或重新出售的方式來獲得收益。

企業家簽證發揮了香港人的拚搏精神，圖為香港人開設的婚嫁店。

簡單而言，企業的核心業務必須為提供產品或服務而獲得收益，並不能為房產增值或出租房產而獲取收入。若申請人想要投資的業務為房產相關產業，如酒店業或建築業等，則需要提供可行的商業計劃書，詳細說明其企業的利潤將會從何而來。

總而言之，以投資英國企業的形式作申請並沒有想像中的簡單，過去幾年，不斷收到這類的求助查詢，大部分的申請人在準備續簽時，漸漸發覺公司未能提供相關的文件，有些公司更在資金的運用和職位的創造上出現了問題，但願有意到英國投資的申請人三思而行。

# 誰為了生活不變

2015 年 10 月中左右，簽證中心確認收到由警方發出的無犯罪紀錄證明，表示我的 Tier 1 Entrepreneur Visa 申請進入最後階段。

最後一步是正式向簽證中心交付所有文件的正本，當然，又是要預約。律師之前已趁著申請無犯罪證明長達 6 星期期間，跟我一起再次檢視及準備好所有相關文件的正本，包括：申請表格及付款證明、學歷證明、各項身份證明、驗身報告、Business Plan、Personal Statement、銀行 Statement、香港公司的 Annual Return，以及能夠顯示我在香港相關行業作為優秀經營者的證明，等等。

記得那天是星期五，期待已久預約之日跟律師到達簽證中心，遞交所有文件，並辦理快證，希望在三至五個工作天得到結果。由 2015 年五月決定以 Tier 1 企業家簽證申請移民，到十月下旬整個申請程序終於完成，踏出簽證中心一刻，深深的呼了一口氣，跟律師說聲感謝

**移民解讀 026**

### 除了遞交文件，還有什麼要注意呢？

除了遞交文件，就是要入房打 10 隻手指模，還有突然叫我向上望，是的，在毫無準備和整理下被拍了將來 BRP (Biometric residence permits)，即所謂「身份證」的照片，無得補影。除非將來遺失了 BRP，但補領是頗煩的事。

倫敦騎警出巡

後，又忽忽趕返公司繼續工作，是的，不能因為移民申請而影響現有的工作。

　　坐在返回上環辦公室的電車上層，匆匆的將整個申請過程回憶了一遍，當時的感覺是，要做的，都盡全力的做到最好了，成功與否就交給未知的將來吧。但原來，這三數天的等待，卻像鐵軌一樣長。

　　人生也是如此吧。

　　未完，待續。

# 但要走 總要飛

不少朋友考慮申請移民的時候，總會有這樣的想法：

讓另一半和小孩先到英國開始新生活，直到公司的業務安頓下來，小孩適應新環境了，再決定是否放棄香港的事業到英國重新開始。這樣的想法是能夠理解的，過去坊間對於配偶的居住要求亦有著不同的理解，事實上又是否可行？

根據英國移民局最新公佈的移民法例修訂案，從二零一八年一月十一日起，所有主申請人及配偶，在申請永久居留權時，均需證明過去五年的任何十二個月期間，不離開英國多於一百八十天。

自從八十年代後期，一直以來均有不少家庭以太空人的形式移民英國，許多家庭選擇讓太太成為主申請人，並帶著小孩移居英國，而先生則繼續留港工作。過去幾年，曾遇見不止一個家庭以太空人的方式讓太太和小孩移居英國，先生長期留港工作，每年只在新年、復活節、暑假、聖誕節等假期到訪英國。

日子一天的一天過去，一年復一年，先生繼續留港工作，太太獨自在英國照顧著小孩，同時面對著經營生意或工作的事宜，日子一點也不容易過。以太空人的方式移居英國，所衍生的家庭問題其實不少。說到底，工作和生活固然重要，然而，面對未知的將來，兩個相愛的人又能一起走多遠的路呢？

## 新法例對於二零一八年一月十一日前，成功取得首次簽證的申請人有何影響？

新法例不會對二零一八年一月十一日前成功申請的申請人及配偶造成即時的影響，但當配偶通過續簽後，將要在第四年及第五年符合最新的離境要求，才可申請永居。

## 永居的離境要求是如何計算？

申請人及配偶在五年內的任何十二個月期間，不能離開英國多於一百八十天。五年的計算期可由簽證生效的日子，或首次登陸英國的日子起計，為簡單起見，普遍以首次登陸的日期計算。

## 英籍的離境要求是如何計算？

每位申請人必需證明在申請英籍前的五年期間，不能離開英國多於四百五十天，最後十二個月，在英國境外的時間不多於九十天。

# 莫道你在選擇人

2015年10月下旬的星期五，在簽證中心交付了所有企業家移民所需的文件，並多付三千元辦理快證（一般申請批核大約兩至三星期），希望可以在三至五個工作天就收到結果，整個申請移民過程都用了數個月時間，卻原來這幾天的等待像鐵軌一樣長。

好不容易等到星期三，還未有通知，跟律師通了電郵，表示馬尼拉方面（是的，當時簽證審批部在馬尼拉，現在已搬回英國）對於我的個案沒有任何跟進查詢，應該是好消息，沒有消息就是好消息，這點我懂。但只要未真正收到批準通知，仍是未知之數吧。

有一點要記住，簽證中心在申請簽證註明期限內（企業家簽證快證註明是五個工作天）是不接受跟進查詢的，所以惟有等。

到星期五仍未有回音，律師說下星期一會向簽證中心查詢，這次我真的有點擔心，接著的星期六日做什麼事都心不在焉，甚至想到申請不成功的可能性，又會不會上訴呢，如是這般，越想只會越遠。

BY EDMUND

## 移民解讀030

### 等待的啟示

現在回想，這幾天的「等待」可說是移居英國的第一道歷練，在香港樣樣講求快，在英國生活可要適應了，以後大家也會明白的。

Manchester Piccadilly garden
很多本地人享受陽光

　　星期一上午 11 時左右,律師表示收到簽證中心通知,我的文件回來了,其實應該是簽證中心星期五下午已到達,星期一才處理,最快明天可取。當時跟自己說,要來的終於來了,好的,就多等一天吧。人生就是充滿等待。

　　記得那天是這樣想:今天下午就吃點好的吧,慣常的走入至愛的茶餐廳,想也不想:喱腩飯,凍奶茶。

　　開始有點離別的況味。

# 花不似盛開

自從新法例公佈後，不少以太空人計劃移居的申請人，紛紛尋找著如何應對配偶居留要求的方案。坊間有人指出，只要主申請人成功獲得永居，即使配偶不同時申請，小孩也能自動跟主申請人一同獲得永居。其實那已經是多年前的法例，早就不適用了。

時代變遷，根據現時的移民法例，只有雙方父母共同取得簽證，小孩才能一起獲批。唯一例外的情況是，若主申請人持有小孩的唯一撫養權，則可單獨和小孩入紙申請。

突如其來的修例，對於很多家庭來說是始料不及的，有部分配偶因為新法例的實施而決心計劃辭職，趕在第三年續簽後達到居住要求。有部分配偶得知最新改例後，表示無法在短期間移居英國。明白到各人都有自己的故事和經歷，無法離開的原因，或許是因為工作的緣故，或許是因為對未知的恐懼，又或是因為無法放棄的一些事一些情。

於是，最不想看見的事情發生了。新法例的消息公佈不久後，有申請人詢問，如果雙方解除婚約，是否便能取得小孩的撫養權，解決眼前的問題？

# 為了什麼移民

有客戶曾跟我分享，二十多年前，至愛曾說他的夢想是移民英國，希望有天能一起到英國開展新生活。雙方多年來一直努力地工作，二十多年過去，終於有了穩定的經濟基礎，開始計劃移民英國的事宜。就在入紙申請簽證前，他說：「妳和小孩先到英國吧，我會留在香港工作一段時間，到了合適的時候，便會搬來跟你們一起。」

如是這般，他們一家的申請順利成功，她和小孩移居了英國，他則繼續留港工作。一年又一年，她努力地在英國生活，同時照顧著小孩，而他則繼續在港工作，沒有移居英國的意向。雙方為了改例後的居留要求，一直遲遲無法取得共識。

她開始反思，到底當初是為了什麼而來到英國？如果配偶無法取得永久居留權，小孩又沒法自動取得永居的話，繼續留在英國的意義到底是什麼呢？她分享著一路走來的所遇到困難，十分無奈。

**移民解讀031**

## 只要主申請人成功獲得永居，即使配偶不同時申請，小孩也能自動跟主申請人一同獲得永居。正確嗎？

不正確，根據現時最新的移民法例，一定要小孩父母共同取得簽證，小孩才能一起獲批。唯一例外的情況是，若主申請人持有小孩的唯一撫養權，則可單獨和小孩入紙申請。

一家人獲簽證的喜悦

　　偶爾仍會有申請人分享説，配偶暫時沒有離港的心理準備，先辦理首次簽證申請，日後再重長計議。我總會問，你們真的想清楚了嗎？還是先計劃好日後的安排，再辦理申請吧。

　　法例日新月異，很多事情隨著年月過去一直在變，無論出發點是什麼，卻不要忘記當初決定移居的初衷。遙望天際，一閃一閃的星星劃過漆黑的夜空。但願正面對重重困難的，能在不久的未來，能一起牽手凝望同一片的星空。

# CHAPTER TWO
## 分離從來不易
### 移民外國的美麗與哀愁

# 今天應該很高興

由 2015 年 5 月決定申請移民英國，到 11 月上旬有結果，接近 8 個月時間，終於揭盅了。

記得那天是星期二早上，不知怎的沒有緊張的情緒，就像平常一樣吃過早餐，心情平靜得有點可怕。到達銅鑼灣簽證中心，將帶來的文件，都交給職員，很快就換來一個郵包。

領過郵包後沒有立即拆開，只管坐下來望著，時間就像靜止了，過了好一會，才想著：要來的終於要來了，不管成功與否，都走到這一步，給自己一點勇氣吧，然後就

是的，若不成功我就不會這樣寫下去了。

還是要多謝一直幫忙的律師，她使我的空中樓閣一步一腳印的由構想，到逐漸變成真實，花了不少心血和時間。

歷時 8 個月後，終於有了想要的結果，舒了一口氣，因為若不成功，我還有沒有勇氣和決心再接再厲，重新再申請，也真是說不定了。收好了文件，沒什麼慶祝，因為要趕緊回公司，我清楚知道，由這一刻開始，離開香港的時間在倒數了，工作還是要繼續。

踏出簽證中心，步行到跑馬地電車總站，在電車上層貪婪的看著我所愛的香港，迎著風夾雜著的是流下來的淚水。

只要願幻想彼此仍在面前

　　補遺：上世紀 80 年代達明一派的《今天應該很高興》，講的就是香港前途不明朗下的移民潮，想不到二十多年後，這首歌又再次響起，能不教人傷感嗎？

　　「今天應該很高興，今天應該很溫暖，只要願幻想彼此仍在面前」

# 秋日的溫暖

二零一五年十月，秋日。

終於來到遞交簽證的日子，記得那是星期五的早上，我與瑋思相約在銅鑼灣簽證中心。

「終於來到這一天了。」他懷著沈重的心情説。

「放心，一切都會順利的！」我點頭微笑，心內亦如此相信著。

瑋思遞交了護照及正本文件，選擇辦理快證，期望五個工作天內能取得結果。

當年瑋思申請時，香港地區的所有申請均由英國駐馬尼拉領事館辦理，因此，所有簽證一般在十五個工作天內有結果，快證則大約需要五個工作天。

「預計五天內會有消息，對嗎？」他問道。

「嗯，如有任何消息，我會第一時間通知你的，等我電話吧！」我説。

其實當時對於瑋思的個案確實是滿有信心的，他的學歷背景豐富，擁有多年的工作及營商經驗，商業計劃書的內容亦以他熟悉的媒體行業作藍本，因此成功申請的機會很高。

企業家簽證常見的拒簽原因是什麼呢？主要有以下三項：

# 申請文件不足

移民法例對於各項條件均有指定的文件要求，相關的法例條文中更清楚列明了每份文件應有的格式或內容，申請人必需確保所提交的文件完全符合指定的要求，缺一不可。

例如，有關二十萬鎊的資金要求，申請人是否有提供最近三個月的銀行月結單，並清楚顯示過去三個月每天的最低餘額呢？

若申請人的資金在過去三個月曾分佈在不同的銀行，是否又有提供每一間銀行的證明呢？若果資金存放在英國境外，又是否有相關的銀行證明信？

經常收到因為文件不足而被拒簽的個案查詢，大多情況是因為申請人對文件的要求沒有全面的了解，以致無法符合當局的要求。因此，準備申請前尋找專業的法律意見很重要。

# 沒有相關經驗

企業家簽證計劃起源於二零一一年，當時的簽證要求是比較寬鬆的。

隨著申請的人愈來愈多，計劃愈來愈普遍，英國政府在二零一三年引入真實企業家測試，從而對申請人的學歷及工作經驗作出評估。

**分離從來不易**
移民外國的美麗與哀愁

坊間一直有人指出，此計劃的申請人無需擁有任何的學歷或工作經驗，即使家庭主婦也能申請。這說法在早年或許仍適用，但以現時最新的審批準則而言，卻不再合時宜了。

經常收到不少有意申請的查詢，對於當中沒有太多相關經驗的申請人而言，若想進一步提高成功率，可考慮對有意經營的行業作進一步的進修，或累積更多的經驗。另外，若申請人為家庭主婦或多年沒有工作，則建議重整有關的工作計劃，盡量收集相關的工作證明文件。

## 商業計劃書的真實性

根據過去幾年移民局的報告顯示，企業家簽證最普遍被拒簽的原因是申請人所提交的商業計劃書不夠真實，以及在面試的過程中無法清楚表達自己對商業計劃書的熟悉性，從而令移民官懷疑其到英國創業的真實性。

### 移民解讀 032

**簽證中心是否會收取申請人所有的正本文件？**

根據現時簽證中心的最新程序，申請人需要利用分頁條碼，把所有申請文件進行排序和分隔。簽證中心會把所有文件掃描，並將電子檔案上傳至英國移民局的系統。除了申請人的護照外，其餘的正本文件皆可在文件完成掃描程序後即日取回。

一聲感謝已教人溫暖

申請人在準備商業計劃書時，必須對該行業進行詳細的市場分析，特別是對於目標市場、地理位置、競爭對手、最大賣點等資料加以詳述，確保商業計劃書的內容及數據準確無誤。

幸運的是，當年瑋思申請時並沒有面試，也沒有耽誤的情況，大約一星期後，便收到簽證中心的通知，可以領取郵件了。中午時份，我如常地查看郵箱。

「噢，是瑋思的電郵呢！」我興奮地打開電郵，由衷地笑了起來。

秋日的陽光，暖暖地灑在背後。

# 再起我新門牆

有留意英國的朋友可能都知道，文翠珊任首相後，確實在移民政策上有一定變動，以傾向限制為主，我都跟我在港的朋友說，無論留下來抑或豁出去，都是時候決定了。

停寫了這欄一段時間，其實一直有不少網友私訊查詢有關 Tier 1 企業家移民簽證的不同事宜，趁火車一小時，整理如下，希望大家能了解多一點，盡快決定，先戴頭盔，我並非專業人士，分享的內容純靠記憶，條例每年都在修改，請查詢可信任的專業人士，當然以英國內政部為準

https://www.gov.uk/tier-1-entrepreneur/eligibility

## Landing 落地時間

簽證確認信所列日期的一個月內，要入境英國並到指定地址領取 BRP（Biometric Residence Permit）並到警局報到。

**個人經驗：**

1）假設信上簽證生效日是 1 月 1 日，即是申請者及家眷最遲 1 月 31 日入境，記緊以上日期是包括到指定郵局取 BRP，通常是入境 10

日內。

2）申請時要填寫一英國地址，BRP 就是根據這地址存放在附近郵局，可以借用酒店的地址，而我是借用朋友的地址。

3）若果持 BNO，毋須去警局報到。

4）BRP 上有相片，就是在銅鑼灣簽證中心打指模時，突然叫我向上望影的，無準備無甚整理好儀容，所以影得麻麻，無得再影過的，所以記緊。

## 留英日數

一旦入境，就開始計算你的留英日數，每十二個月不可離開超過 180 日，自己一定要計算清楚，當局是不會告訴你的，五年後申請永居，若未達到居英日數，麻煩的只會是自己。

1）2018 年已改例，家眷同樣要每十二個月不可離開 180 日或以上，才可同步在 5 年後取得居留權（註：以往家眷是無居英限制的）。

2）完全不建議用 BNO 及特區護照作不同入境，申請時選定了就用個本。

## 移民搬屋

船運到英國預 4 至 6 星期，帶上多少物品因人而異，但有幾樣要留意：

1）英國棄置廢棄物是要收費的，而且不便宜，住平房或多層大廈又有不同，所以無必要的東西不用帶太多。

2）所有「食物」（包括海味）都不能船運，網上總有人話成功郵寄或船運了元貝 / 臘腸等，其實英國有得買海味的，不值得為少少海味而扣起整個貨櫃，隨時得不償失。

3）香港與英國的電視制式不同，香港帶來的電視要加解碼器（數十鎊）才看到 BBC / ITV，英國買電視亦不貴。

4）船運汽車的話，要留意車的咪錶及防盜是否符合歐盟標準，在香港買到的歐洲車都不一定符合的。

5）英國是有增值稅，所以一般郵遞物件到英國是有可能收稅的，但若有簽證顯示是移民，就可以豁免稅收，但代價當然是文件往還。若果要運送到英國的家當較多，建議找移民搬運公司代勞，但當然要小心選擇，我的順利到達，有朋友找到一間判上判，漏報文件，被徵收很多關稅，結果要先繳付，然後自己再做文件最終追回，但過程鎖碎又繁複。

筆者建議先租後買。

## 居住問題

很多人問我居住問題，重申我不是專家，我的建議是不要急於在香港買英國樓花，我見到起了 8 成都可以停工，要買就買現樓，其實租住先亦未嘗不可，正式移居後看清楚四周環境是最好的。

## 銀行戶口

個人銀行戶口方面，一般要有入境簽證、住址證明（電費單）、國民保險號碼 National Insurance Number 或 BRP，才能開戶。

商業戶口方面，要已註冊英國公司號碼，公司董事的護照及住址證明等，到銀行預約，一般要個多兩星期。

**個人經驗：**

1）可以的話先在香港滙豐銀行開卓越理財戶口 premier account，就可以在香港滙豐開英國個人戶口，要預約在中環滙豐總行進行。

2）在英國開商業戶口，絕不容易，因銀行會問好多問題，business plan, turn over，生意模式以及未來發展等，我在英國滙豐的開戶面試，面對一前（負責問）一後（較高級，不斷作紀錄）兩位銀行家足足個半小時，完成之後再等兩三個星期才確認開戶成功。

3）個人覺得用 BNO 會好一點，因為 BNO 是英籍。

4）銀行對於懷疑用生意「洗黑錢」更加小心，寧願不做生意，甚至開了戶口（無論個人或商業），隨時不給原因限時一個月取消戶口。

5）開商業戶口的外幣戶口又要再預約開戶，又是問好多問題，若要開人民幣戶口更加猶疑。

6）都是建議先在香港滙豐開英國個人戶口，然後到英國滙豐開商業戶口。題外話，其實現在就算香港人在香港幾間大銀行開商業戶口，一點都不容易，初創企業更接近不可能。

---

**移民解讀 033**

## 落地英國後，內政部有什麼限制？

除非犯法，內政部基本上隱形了，不會提醒你居英日數，生意亦無任何查詢，無規管當然好，但要小心企業家簽證的續簽要求，別掉以輕心。

# 夏日的重逢

二零一六年七月，炎夏。

「很久不見了，你好嗎？」

「還好呢，幾個月沒有聯絡了，謝謝你仍有留意我的專頁！」

「一直都有留意啊，你的文章很好看，我一直都在追看你的故事。」

相隔半年多，與瑋思的再會已經是翌年的暑假。在這期間，瑋思設立了他的專頁，把整個企業家簽證的申請過程及心路歷程記錄了下來。每次看到他的文字，總會憶起申請過程中的點點滴滴，不禁會心微笑。有時也會想，如果有一天，能夠像他一樣，寫到一手好文章就好了。

記得到英國留學前的一年，我曾到律師事務所當暑期實習，當時有一名律師曾跟我分享說，她很珍重這一份工作，因為在工作生涯中處理的案件，都是客戶生命中重要的決定，對許多人而言，更是生命中獨一的經歷。

大學畢業後，我報讀了英國的大律師課程，許多人跟我說，考慮清楚了嗎？畢業後在英國法律界找工作並不容易，女孩子又何必這麼辛苦呢？

當時我的想法是，既然都來到英國，好不容易完成大學畢業，又有幸獲得相關課程的取錄，雖然未能預見往後的路會是怎樣，但沒有嘗試過又怎知道不能呢？如是者，畢業後的我有幸到了不同的律師事務所工作及實習，直到後來回港創立了自家的移民顧問公司，更加深深明白到能夠一起同行的可貴。

我想，對於許多人而言，一生中大概就只有一次移民的體驗吧？成功取得簽證只是一個起點，往後要走的路還有很長很長，從首次申請、獲批、續簽、永居、到英籍，整整六年多的時間，有幸能夠參與其中，在對方的故事中佔一席位，是難能可貴的經歷。

那次與瑋思的見面非常愉快，他正籌備在利物浦開書店和出版免費中文雜誌。

「再見了，祝願一切順利，期待有天能到訪你的書店！」我期待地說。

「謝謝你，英國見！」他道別說。

黃昏的炎夏，天色開始昏暗，鬧市的商業大樓間，點亮了閃爍的霓虹燈，一閃一閃的燈光，如同心中點點的星光。那怕未來充滿荊棘，尋夢的路仍是美麗。

# 原諒我是我
# 只有流淚遠離

2015 年 11 月某一天，歷時 8 個月的企業家簽證申請終於成功，心情難免激動，但我清楚知道，由這一刻開始，離開香港的時間已在倒數。

我記得成功後也沒説給太多人知道，工作亦如常，甚至加倍努力，心裡總是希望多做一點，當然亦有可能是用工作去逃避終於要離開香港的事實。

用了差不多一個月時間沉澱，想了很多很多，就像投影機一幕幕的回想在香港成長的日子，有時又貪婪的翻起舊相簿來，就是不捨吧，這點我懂。好友直接問我：「有想過放棄嗎？」我猶豫了一秒回答：「就這麼一刹那吧。」縱使不捨，也不回頭了。

到了十二月初知道不能再拖了，但香港仍有太多事情要處理，正式移居日子未能落實，惟有決定 2016 年 1 月先落地取 BRP，並在暫定的落腳地曼徹斯特作較深入的考察，待回港後再決定移居的日子。以前也到過曼徹斯特兩三次，但旅遊跟考察及居住又是完全兩碼子的事，這點我現在很清楚。

2016 年 1 月，當我離開香港時，雖然知道只是停留英國十多天，依然百感交集，因為我明白自己的角色、身分、未來，也隨著今次的行程而改變，十二小時的機程也沒睡著，想了又想，所以到步時倦得可以。

　　拿著 BNO 入境時，關員只是問了數條我幾乎已預計好的問題，當他在我的 Entrepreneur Visa 蓋上印章時，我還是舒了口氣（因為這不是必然的），我禮貌的說 Thank you，他的回應竟是「唔該」，我張著口不懂反應，我想我頭髮亂亂愕然的表情很是有趣，他笑著友善的說：「我曾到過香港呢。」如是這般，我正式以企業家移民簽證入境，第一年居英的日子計算，也正式開始了。

　　在這一年前，我還在考慮移民英國的可能性，心情忐忑得七上八落。

　　一年後，我在這了。

　　**只要心還未老，夢想從不怕晚。**

# 長路漫漫是如何走過

仲夏的清晨，身在英國溫德米爾湖畔渡假的我，像是有預感地醒了過來。

看著電話上的時間，早上六時許，也就是香港時間中午一時左右吧，不知道她倆領取了簽證結果沒有？正想查看電郵之際，收到了她的訊息：「我們的簽證被拒簽了！」

我沉默下來，為何呢？她給我發來拒簽信，信上清楚例表了拒簽的兩大原因：

一：申請人的資金沒有存滿九十天；

二：申請人和配偶沒有遞交良民證。

事情來得太突然，我凝視著眼前的拒簽信，重新審視申請時的銀行存款證明，及警局所發出的電郵，突然明瞭，移民局一定是弄錯了！

申請人的個案其實很簡單，她是白衣天使，在醫院工作了二十多個年頭，以投資英國現有企業的形式作申請。她的資金是以現金的方式，分別存放在香港及英國的銀行，申請前已一次性把資金換作英鎊，並遞交了有關的銀行月結單作證明。

BY JANINE

# 有關良民證

　　至於良民證，根據香港警務處的流程，警務處會把「無犯罪紀錄證明書」以掛號函件直接寄到英國駐香港的簽證中心。簽證中心收到信件後，會再轉寄到英國移民局的審批中心。由於良民證是機密文件，申請人在整個過程中亦不會收到有關文件的副本。基於郵寄的過程轉折，當局過往亦曾多次出現郵件寄失及遺失文件的情況。

　　「現在該怎麼辦？我們訂了一個月後的機票，打算陪同孩子們準備開學。」她說。

　　「現在可以做的是申請行政復議，要求當局重新審視有關的銀行存款證明，及找回良民證。」

　　我們填妥了行政復議的文件，根據官方時間，大概二十八個工作天便有結果。可是，當時正值是暑假的旺季，延誤的情況非常嚴重，更莫說是行政復議的個案了。我們等了又等，終於在八月中旬的一個中午收到了電郵，當局承認拒簽的結果錯誤，銀行存款證明已清楚顯示申請人的資金情況，並尋回遺失的良民證。

　　故事就這樣完結了？非也。

　　就在那個暑假，移民局對香港地區的申請人引入電話面試。週日的下午，在毫無預兆的情況下，她突然收到了英國的電話，要求立即進行面試。想必大概是暑假延誤的情況嚴重，移民局也需要在週日加班吧。

「這是英國移民局的來電，我們想與你進行電話面試，需時約一小時，現在方便嗎？」

「請問你可以一小時後再致電給我嗎？我現正在照顧小孩，不太方便進行面試。」她回答說。

「怎麼辦，一會兒便要面試了！」才剛掛線，她就馬上致電給我。

「我們趕快把握接下來的一小時進行練習吧！」

於是，我跟她開始了模擬電話面試。

為何想移民到英國及投資這公司？目前公司業績表現如何？公司有多少名員工？上次到英國考察時有什麼得著？計劃在公司擔任什麼的職位？投資後會有幾多股份？回報率是多少？

「很緊張啊，沒想過會問這些問題。應該以什麼方向回答呢？」她問道。

「對於這條問題，想想看，香港和英國的醫療制度有什麼相似的地方？從前你在醫院的老人科及兒科工作，有什麼特別的技能和經驗可帶到英國呢？」我嘗試指引著她。

她很聰明，不消幾分鐘，便能把答案重整。從前在醫院的工作責任是這樣的⋯⋯抽血和檢示心電圖的過程是這樣的⋯⋯ 在老人科所累積的經驗，能予我將來在企業擔任這樣的角色⋯⋯一個多小時的練習時間轉眼過去，時間到了，電話響起了，面試開始了。

面試人員不但問了許多有關企業的問題，還問了許多不著邊際的提問，如申請人是否和丈夫經濟獨立？為何剛才第一次致電的時候不方便接聽？照顧小孩的責任是由申請人或丈夫擔任？丈夫打算到英國後做什麼？說到底，對方想測試的是申請人想到英國營運企業的真實性。聽著她一句一句緊張地回答著，我心裏默默祈禱，一定要順利。

　　直到晚上八時多，為時約一小時的面試，終於完結了。面試後又是漫長的等待，日子一天天的過去，即使多次以電話及電郵的方式跟進，當局的回覆仍然為案件審批中。

　　到了九月下旬，學校都開學了，他們甚至收到香港教育局的信件，問小孩們為什麼不上課？等待的過程是煎熬和充滿無奈的。我們只好一次又一次要求移民局加快處理，後來到港府設立英國學生簽證求助熱線，即使只有一線希望，也要碰碰運氣。

　　又過了一個多月，終於收到移民局的正面回覆，仍記得收到結果那一刻的感動，回想起過去幾個月的努力，一切都來得不容易。

　　想起白衣天使曾跟我分享說，她們一家非常熱愛旅遊，卻沒想到，竟因為簽證的延誤，整整半年時間一直被困在港。但願她們在接下來的日子，能夠牽手遊歷英倫。

## 若申請不幸被拒簽，移民局會説明原因嗎？

移民局會發出拒簽信，並根據移民條例，詳細説明申請人被拒簽的原因。

## 拒簽後可以重新申請嗎？

申請人可以根據拒簽信上的理由，決定是否需要申請行政復議，或重新提交簽證。

## 行政復議的流程及等候時間為多久？

申請人可在收到拒簽信的二十八天内，以電郵的方式申請行政復議，審批時間視乎個別個案而定，一般為一至兩個月不等。

## 申請人在等待行政復議期間是否可到訪英國？

由於移民局有可能會對申請人的逗留意向存有質疑，因此不建議這段時間入境。

## 若申請人決定重新申請，有沒有時間的限制？

法例上並沒有時間的限制，申請人需要根據拒簽信上的理由，如面試内容等，重新提交所有的資料及修改商業計劃書。

BY JANINE

# 我要每天展笑闊步朗日下

最近多了朋友或網友私訊查詢有關移民英國事宜，我也明白到香港近月的情況，尤其是我整個 2017 年 2 月也在香港，更是感同身受。

不少朋友都是想知道申請企業家移民，由其他人營運生意的利弊，直接講就是中介人收取申請者一定費用，然後代處理所有生意經營，申請者毋須（甚至不可）接觸其生意，而中介人保證申請簽證及續簽成功，申請人在這五年甚至有不錯的回報。

我能說的意見如下，又是這句，我只是個人有限認知，請尋求專業人士意見。

一直有留意這專頁的朋友應該都知道，我是自己在英國創辦並經營書店及出版免費中文雜誌，而在香港亦營運了生意超過 10 年，但對以上的申請方式及營運模式所知不多。

兩年前我準備申請移民英國，在網上搜集資料時，亦曾見到相關網站，但不及現在的普遍，最後我還是選擇在英國自行創業。

以我在英國弱弱的生意實戰經驗，英國的營商環境不比香港好，尤其是中小企，若中介人提供的生意有太高回報的話，還是小心一點，因為可能性不大。若果完全不知道或看不到其實體生意，更要小心，因為可能只是一間空殼公司，後果可大可少。

若果不想自己落手落腳經營生意，可以選擇入股英國的公司，以跟申請者的背景相近為佳，但必須認真看看該公司的財務報告，了解實際生意狀況，並且明確知道申請者的二十萬鎊會如何投放，以及用作什麼用途及發展，以後亦必須可以定期審查公司情況。

若決定入股該公司，不要完全依賴中介人，正正式式找律師問清楚詳情，了解清楚後才簽約吧，有時錢還是其次，就算可以成功申請初次簽證，但續簽時才出事就麻煩了。

令我決定寫這篇文章，是因為看到一則報導，原來就算取得外國居留權，若之前的賬目及經營造假，亦可能會被收回居留權，雖然這事發生在加拿大。

BY EDMUND

英國政府，其實現在很多西方國家亦如是，在可見將來對於移民政策都是傾向嚴格及收緊，早前英國亦破獲移民英文試集體作弊事件，所以我總是建議朋友切切實實去自家營運一盤生意。

毋忘初衷，最重要記緊自己是為什麼要移民。

毋忘初衷，記緊自己移民的目的。

CHAPTER TWO
分離從來不易
移民外國的美麗與哀愁

# 電話面試

自英國簽證中心正式由英國駐馬尼拉領事館遷回英國審批後，大部分企業家簽證的申請人均需要進行電話面試。

電話面試內容如下：

面試時間：移民局一般會提前兩至三天通知，面試時間一般為英國辦公時間，即香港時間下午四時至晚上十時左右。

面試語言：申請人可選擇自己熟悉的語言進行，如廣東話或英語等。

面試過程：一至兩小時不等。

面試內容：主要有關申請人的學歷，工作經驗，創業計劃，行業概況，市場調查，選擇到英國創業或投資英國企業的原因等。

英國移民局進行面試的主要目的是為了判斷申請人是否有意真實在英國創業，因此，除了一份真實可行及數據準確的商業計劃書外，申請人對面試的準備及面試中的表現也是能否成功通過企業家簽證的關鍵。

回望至二零一三年，英國移民局開始實行真實企業家測試政策後，英國境內的企業家簽證申請人已被要求進行親身面試。那年的春天，我遇上來自肯亞的年輕企業家，有意在英國開立肯亞玫瑰花店。新政

策推出不久後，我們接到了面試通知，日以繼夜地進行了多次面試訓練，盼望她能夠熟讀商業計劃書的內容，流暢地表達對該行業的認知。

面試當天的早上，我們在倫敦國王十字車站踏上前往約克郡的火車。旅途上，我們談了很多，從到英國留學，大學時期修讀創業課程所獲的啟發，職場上所遇到的種種經歷，到後來計劃創業的初衷。她說雖然對該行業已有一定的認知，但要在面試中清晰地說出其創業計劃及獨特性，仍有一定的難度。

下了火車，走著走著便到了移民局位於雪菲爾的面試大樓，我的心情也不禁緊張起來。踏入面試大樓，經過安檢，到了等待的大堂，想不到正在等待的人還不少。一小時過後，工作人員呼喚申請人的編號，我們一起走了過去。

「誰是申請人？」工作人員問道。

「她是申請人，我是她的代表律師，可以一起到面試室嗎？」我回答說。

工作人員點頭，我跟客戶相視而笑，鼓勵著她：「放心，我跟你在一起啊。」

面試剛開始時，客戶表現得很緊張，面試人員提示她要慢慢回答，以致能準確地筆錄所有的內容。面試過程大約一小時左右，主要環繞申請人的相關學歷、工作經驗、目標客戶、計劃的獨特之處、所需的物業租金、競爭對手的分析、相關的市場調查，以及選擇到英國創業的原因等。

**分離從來不易**
移民外國的美麗與哀愁

當時，面試人員清楚向我們表示，他的職責只是發問及筆錄，對方在面試時並不會有申請人所提交的商業計劃書，因此申請人需要慢慢回答，好讓面試人員清楚記下所有答案，移民官才能根據完整的面試紀錄以作審批。

### 移民解讀039

## 申請人一般會在申請後多久收到面試通知？

若申請人選擇快證，一般會在五個工作天收到面試通知，如沒使用快證，則會在十五個工作天左右收到通知。

### 移民解讀040

## 面試後一般多久會收到結果？

正常情況下一般為一至兩星期，旺季期間則為一至兩個月不等。

### 移民解讀041

## 若等待十五個工作天後仍然沒有結果，可以查詢進度嗎？

英國移民局設有國際諮詢中心，申請人可以通過收費的服務，選擇致電或電郵進行諮詢，費用定期浮動。

電話諮詢熱線：
00 44 203 481 1736 (英語熱線，星期一至五，24 小時接聽)
00 44 203 481 1739 (粵語熱線，星期一至五，英國時間 1am to 9 am 接聽)
00 44 203 481 1742 (國語熱線，星期一至五，英國時間 1am to 9 am 接聽)
值得注意的是，此部門為英國移民局的外判機構，只能提供一般諮詢服務，並未能為個別申請個案提供獨立法律意見或加速申請的審批時間。

香港企業家開設的家品店也頗受歡迎呢

**移民解讀042**

## 面試人員的職責為何？

面試人員的職責只是發問及筆錄，對方在面試時並不會有申請人所提交的商業計劃書，因此申請人需要慢慢回答，好讓面試人員清楚記下所有答案，移民官才能根據完整的面試紀錄以作審批。

# 英國經營生意入門

　　有關整個企業家簽證申請過程之前已記述過了，這陣子朋友多數查詢在英國經營生意的疑問。有關在英國經營生意，暫時以我有限的認知能說的經驗和意見如下，並不一定是最好的，請尋求專業人士意見。

## 舖位事宜

　　若果是人流多的地點，尤其是商業大街、大型購物商場、火車站等租金並不便宜，而且很多時不願意租予小企業或新公司，舖位一般要 3 年死約 2 年生約，甚至 5 年死約。

**個人經驗：**

　　1）舖位叫租幾多出幾多都不一定租給你，我就曾試過業主叫租幾多我出幾多，地產經紀都表示業主不願意租，而個舖位一直空置。

　　2）地產經紀不太進取，不少英國本地地產經紀不像香港的貼身，想睇舖都不太容易。

　　3）按金一般是 6 個月上期 3 個月按金，每次交 3 個月租。

　　4）除了租金，要留意 business rate，類似香港的差餉，隨時是租金的 3 分 1。

5）要留意業主建議的租金是否包括 VAT，若否，又要預多20%。

## 會計師的重要性

1）英國 VAT(Value Added Tax) 20%，若果從外國進口貨物一樣要繳付，所以記緊申請 VAT number, 有會計師處理會較理想。

2）外國進口貨物亦有可能要付關稅。

3）員工的公積金及國民保險的計算、每週支薪表、每年公司的財務報告等，要符合續簽時內政部的要求亦不容易。

4）每年要向 Companies House 提交公司的財務報告及 HMRC 報稅。注意，未到續簽申請仍未須要向內政部提交財務報告，而內政部是非常嚴格的，所以建議找對移民法有認識的會計師，並有移民律師協助。

## 聘請員工

1）一個字「唔易」，2018 年最低工資＄7.83( 每年都會調整 )/ 每星期至少工作 30 小時才算是全職員工，而且流失率高。

2）另外記緊請兩個全職員工必須有永久居留權或有英國護照，聘請時一定要影印護照存底。

3) 企業家簽證是要求聘請兩名全職員工同職位 12 個月，續簽後同樣再聘請 12 個月，記緊是同職位，即是聘請了一位 Shop Assistant 6 個月後辭職，再聘請的亦必須是 Shop Aassistant。

4) 聘請員工或員工離職後，同樣有很多文件要處理，例如：P60 員工報稅表、P45 員工離職申報表。

## 保險

記緊要為員工、顧客和舖頭買保險，各間公司差距很大，記得多問幾間。

## 其他

辦公室或舖頭裝修、信用咭終端機、商業寬頻等等，全部都要花時間精力去處理。

是的，在英國經營生意不容易，但我仍建議自行營運，始終力不到不為財，但可以考慮值得信任的公司入股。之前已說過，最近有些中介人推介注資入某些不知名的公司，還有保證回報保證續簽成功，個人是不建議的。

記緊，毋忘初衷，我們花了多年時間心血金錢，為的是什麼。

在英國經營生意也不容易,仍建議自行營運。圖為香港Tier 1 企業家開設的特色餅店。

### 移民解讀043

## 聘請員工立即影印護照存底的重要性

記緊聘請兩個全職員工必須有永久居留權或有英國護照,聘請時一定要影印護照存底。我的經驗是曾有員工出完週薪後,人間蒸發,怎樣也找不到。

### 移民解讀044

## 員工離職後再聘請必須注意

企業家簽證是要求聘請兩名全職員工同職位12個月,續簽後同樣再聘請12個月,記緊是同職位,即是聘請了一位Shop Assistant 6個月後辭職,再聘請的亦必須是Shop Assistant。

**CHAPTER TWO**
分離從來不易
移民外國的美麗與哀愁

# 偏偏他不放棄

記得有一次，客戶來到公司想要查詢企業家簽證的申請資料。會議剛開始，他便取出一疊疊的紙張，上面鋪滿了密密麻麻的文字。

「那是什麼呢？」我好奇問道。

他把手上的紙張遞給我看，我心想，怎麼這些文字這麼熟悉的呢，難道是瑋思的文字？

「對啊，正是他的移民之路！這篇是他在火車上撰寫的，內容是有關登陸英國後的生活，那篇則是有關營運時要注意的事項，我們打算跟著文章裏的心路歷程走呢！」

後來他告訴我說，原來他也有一直追看我的文章，更把我和瑋思的文字熟讀及排序作筆記呢。那是我第一次知道，原來我們有共同的忠實讀者，為新書的出版增添了點點信心。真想不到，原來這年代仍有人這麼用心閱讀，不但把文章一篇篇打印出來細閱，排序作筆記，更能如此熟讀文章並把內容背出來，真的很高興啊。

自初次見面後，我就在想，一定要寫一篇文章，紀念這個故事！

沒想到，他的申請過程一點也不容易，第一次申請時，他經歷了接近兩小時的電話面試，翻聽電話面試紀錄，發現面試人員無法明白他所提及的部分單詞，特別是當中部分重要的提問，對方只有聆聽卻

沒有即時記下他的回答。後來，移民官更因為無法明白他所構思的產品結構和科技，裁定他的生意計劃不夠獨特，無法與競爭對手對比。

首次申請失敗後，我們用了整整半年的時間，重整商業計劃書的內容，重點分析獨特的產品結構及當中所應用的科技，再作密集式的面試訓練。他更重整了面試的答案，清楚解釋該行業在英國的市場需求，包括行業在過去幾年的增長數據，不同地區的競爭對手與該計劃的不同之處，理想位置附近的交通設備及政府的對地區的發展計劃。

**移民解讀045**

## 電話面試可選擇語言嗎？

有關語言方面，建議申請人選擇以自己熟悉的語言進行面試，如廣東話或英語等。若選擇以廣東話進行，需要特別留意面試人員的翻譯進度，確保面試人員能夠清楚記下及翻譯所有答案。

**移民解讀046**

## 電話面試中有何需要注意的地方？

有關內容方面，由於企業家簽證的申請行業廣泛，移民官不一定對該行業有所認知或了解，若計劃書的內容包含獨特的科技或行內資料，申請人需要在面試的過程中加以解釋。申請人必須熟讀所提交的商業計劃書，在面試過程中以分段的形式清楚回答所有問題，如有不清晰或不明白的問題，必須即時向面試人員指出，並補充相關資料。

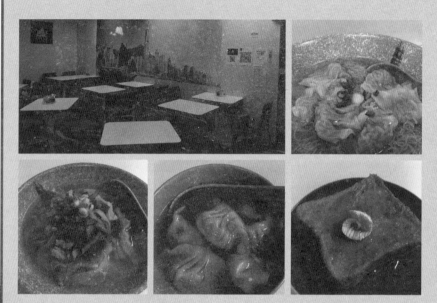

香港人開設港式餐廳承傳香港飲食文化

　　縱使準備的過程是艱辛的，他卻沒有想過放棄。往後幾次的面試訓練，他更把整份計劃書從頭到尾背了下來，第一到第三年的預算營業額是多少？英國市場各項的數據又是怎樣？他全都背下來了，回答的表現也一直有所進步。經歷了兩次的申請及面試，我們終能成功推翻拒簽紀錄而獲批，太感動了。

　　未來的路或許不易走，但早前再多的困難他都能跨步走過，深信他定能繼續憑信心走下去的，但願以後有機會再寫有關他的品牌故事。

# 究竟用 BNO 或特區護照
# 申請移民簽證較好

落實申請移民英國之前，像我一樣的香港人，可能會有一個疑問，用特區護照定 BNO 作為申請證件好呢？三年前我有同樣的疑問，我只用了一分鐘去想，就決定用 BNO。

是的，相信對於審批簽證的部門來說，用 BNO 或特區護照應該不會有太大影響，但對於日後在英的生活，我在這兩年多有點經驗可以分享一下，還是那句，純屬個人經驗，用哪本護照申請自行決定，詳情請查詢專業人士。

## 出入境

幾年後若取得 citizenship 資格當然是有正式的英國護照，但若日後只取永久居留權，每次出入境就是靠申請者本身的護照及英國給予的 BRP。

換言之，若申請企業家簽證時用特區護照，日後有永久居留權後出入境，都是用特區護照 + BRP。

## 英國車牌

　　用香港車牌換英國車牌，BNO 持有人毋須寄護照正本，若是特區護照，是必須連同護照正本寄出。我的經驗是用 BNO，以香港 P 牌，換到英國正式車牌。

## 投票權

　　2017 年 6 月脫歐公投、2018 年 5 月市長選舉、2018 年月 6 月的國會大選，BNO 持有人而在英國居住的，是有權投票的，特區護照應該是無這個權利的，據聞特區護照在某些市議會是可以投票。

## 警局報到

　　入境落地後，BNO 持有人毋須向警署報到，持特區護照是要向警署報到，而每次搬遷，都要重新報到。

## 個人經驗

　　持 BNO 出入境、開銀行戶口、申請 National Insurance Number 等都算順利，相信其中一個原因是 BNO 是英籍，若用 BNO 申請並入境，日後有任何表格要填，除非有 BNO 選擇，都是填英籍，就算可選擇香港，都是選擇英籍。另外，絕不建議將特區護照及 BNO 交替使用，若是決定用 BNO，特區護照就收藏起來吧。

最後，若在九七年政權移交前已有英國國民海外護照（BNO）的香港人，就算之後無續期，都可以補領取回，方法在網路上已有很多資訊，不再詳述了。我常說，BNO是香港人的一個身份，亦可能是最後一道活門，不要輕言放棄，至於是否「英籍」「有用」「無用」的爭議，不作任何評論，請見諒。

**移民解讀047**

## 怎樣才可以在英國行使投票權？

記緊在所屬的Council登記成為選民，在選舉投票前大約2至3星期會收到Poll Card，投票日多數是星期四，在當日去指定投票站即可。

**移民解讀048**

## 可以用香港P換英國車牌嗎？

我是用香港P牌換英國正式駕駛執照，先到DVLA(https://www.gov.uk/exchange-foreign-driving-licence) 填表格，DVLA會寄一張實體表格給申請者，填好，連同相片，支票，護照(BNO就副本，特區要正本)，香港車牌正本，香港考牌的黃紙，香港車牌會沒收，其他會寄回給申請者。大約2星期就收到英國車牌。

## 可領取英國的國際車牌嗎？

可以，去指定郵局花10分鐘及£5.5 就取得了
國際車牌，既方便又便宜

1) 先到以下網址看看哪間郵局可以做國際牌
http://www.postoffice.co.uk/international-
driving-permit

2）準備相片一張、英國車牌、passport（我是
用BNO）

3）到指定郵局在counter 填表（非常簡單），付£5.5，5分鐘就取到正
式的英國國際車牌。

4）英國取的國際牌，可以選擇由申請日起三個月內任何一日起開始計
算，一年內有限，即是7月1日申請，可選擇最遲10月1日開始生效，
直至明年9月30日有效。香港申請的國際牌是申請日起計一年有效。

# 恩典夠用

週末過後的下午，耀眼的陽光映射在窗前，跟客戶相約的電話面試訓練快要開始了。

「今天的面試訓練可以擱置了，你看看電郵！」同事突然說。

我打開郵箱，眼前呈現的郵件主題為 UK Visa Application Center - Collection notification

「真的嗎？今天才第五個工作天啊，難道不用面試自動獲批了⋯⋯」

自 2017 年暑假移民局對香港地區的企業家簽證申請人引入電話面試後，過去一年至今，約九成的申請人均需面試，只有一成的客戶有幸在豁免電話面試的情況下自動獲批。

到底移民局是根據什麼因素，從而決定是否需要面試呢？綜合過去一年成功案例，發現豁免的個案均有一定的共通點，得出以下結論：

## 營商經驗

若申請人有相關的營商經驗，而目前經營的公司又有穩定的財務狀況，並能提供過去一年的財務報告以證明公司的營業收入、總利潤、淨利潤等，能夠豁免面試的機會還是頗高的。

## 目標客戶

電話面試其中一個常見問題為：申請人是否已經聯絡相關的目標客戶？若申請人現時正在經營相關的業務而又有英國的現有客戶，並能提供相關的文件作證明，當然事半功倍。但若申請人沒有任何營商經驗呢？則要另想辦法，進一步了解目標客戶的潛在需要，提高申請的真實性。

## 競爭對手

由於企業家簽證的主要目的是吸引申請人到英國創業，因此移民局會評估競爭對手的行業概況，以考慮創業計劃的可行性。早前曾有客戶構思了獨特的科技創業計劃，由於計劃真的很創新，而官方資料亦顯示英國目前並沒有直接的競爭對手或同類型的服務，申請便在沒有面試的情況下便自動獲批了。

每次再有客戶幸運豁免面試而成功獲批，都是很高興的。撰寫這文章之時，更發現了一件有趣的事情，原來獲批信上的日期是印在提交簽證後的第二個工作天，也就是說正式審批和獲批的時間只為兩天，真的太感恩了。

# 明白我始終必須遠走

2016 年 1 月正式到達英國 landing，只匆匆十多天，取得 BRP 後約略考察一下曼徹斯特及利物浦，但有關生意的種種詳情仍未有確切頭緒，就回到香港，是的，香港的工作仍在繼續。

返回香港後，如常生活工作休息，排得滿滿的 schedule，就像不容自己去想即將移居英國的事實。

當時的計算是這樣的，三年四個月後需要續簽，再數一數會計核數的期限，即是最遲 2017 年 1 月英國的生意開始營運，而個人最少每十二個月不可離開英國超過 180 日，即是還有些時間處理香港的事情，所以決定 5 月才正式移居英國。當然，後來才知道這估算有不足，應該早一點到英開展生意的籌備，又是另一個故事。

訂下了真正移居英國的日期，不願不願還是要處理離開香港的事情，移民搬運、停用家居寬頻收費電視並還機、手機合約、MPF 處理與否等等瑣碎事其實很多，當然還有很多的 farewell 飯局。

這些一次又一次的飯局也不易吃，每次也要將企業家簽證覆述，費盡唇舌闡釋移居英國的原因，包括對香港未來的看法、為何不移民美國加拿大澳洲愛爾蘭葡萄牙台灣中國等等，多數朋友的結論當然是香港還不錯呀，未有須要走住呢，最後我放棄治療不再說下去，因為他們只是想將自己不願離開香港的理由合理化，我亦無謂多說了。

移居英國前重回被推土機夷平的灣仔船街舊居，感慨良多。

　　由一月 landing 到五月正式居英這四個月由不願面對到必須面對，5 月初出發前的某一天，回到灣仔船街已被推土機填平的兒時舊居，就在路旁坐下，想起了很多很多，以往就在長長的石階，跑上南固圍、同濟書院、聖芳濟各書院，然後到達寶雲道、三馬路四馬路，有時更會跑到跑馬地再折返。

　　對於香港的回憶，還有很多很多，都保留在潘多拉盒子裡，就像初戀般總是美好，而且歷久常新。

　　補遺：部分朋友已陸續打倒昨日的我，急著尋找移民的方案，但不少國家的移民政策已收緊了，要移居已不容易，這點我當日已說過，移民除了決心都是決心。

# 花嫁的幸福

新年前夕，客戶一家來跟我道別，小女孩興奮地說：「我要去英國了！」

「你知道英國在哪裡嗎？」我好奇地問。

「不知道，不過媽媽說我的行李收拾好，可以出發了！」小女孩抱著書包說。

「那麼你打算到英國後做什麼呢？」我望著她問。

「嗯，應該是讀書吧，媽媽說我會到新學校。」小女孩傻傻地笑。

「啊，原來是這樣呀。」我點著頭。

「對呀，你會來探我嗎？」小女孩牽著我的手。

回想初次跟小女孩的見面，已經是兩年多前的事。當時她的父母開始萌生移民的念頭，決定選擇移民英國，主要是因為有親友已在英國定居，同時亦相信英式教育對小孩的學習有利。

小女孩的媽媽在香港從事婚嫁行業，有多年營商經驗，她的工作充滿歡樂，為許多新人帶來美好的祝福。近年許多人選擇到英國及歐洲拍攝婚照，加上英國本土對於中式婚禮的服務不太普遍，所以她便決定到英國建立婚嫁事業。

**分離從來不易**
移民外國的美麗與哀愁

從萌生念頭，到落實計劃，逐步實踐創業的夢想，對於這位媽媽而言，縱使已有多年的經驗，但要到異國重新出發，仍然是一件不容易的事。事隔兩年，小女孩一家成功獲批企業家簽證，媽媽忙著收拾行李的同時，也忙著為新生活作準備。

「你們的心情如何？期待嗎？」我問小女孩的媽媽。

「計劃了兩年多，到了出發的一刻，心情仍很複雜。有時候仍會想，現在移民英國，時間上正確嗎？會不會太早呢？」媽媽回答說。

事實上，在準備移民的過程中，很多人會疑惑，此刻是對的時間嗎？

移民政策每年定期修訂，有些申請人擔心日後改例，下定決心提早申請，有些申請人則考慮到工作和家庭的因素，經過幾年的研究才決心落實移民計劃。

我想，人生很多的決定，事實上沒有太早或太遲吧，在追逐夢想的過程中，更加沒有對或錯，只要在決定的一刻下了決心，便是對的了。

無論道路是走在香港，英國，還是世上任何一個地方，都不免遇上崎嶇。人一生要做的決定太多，也許會有很多人質疑你，但只要堅守心中的理想，定能到達夢想的一方。

## 持有家屬簽證的小孩可以享用英國當地的免費教育嗎？

年齡三到四歲的小孩，可入讀幼兒學校，享有每星期十五小時的幼兒教育。

年齡五到十六歲的小孩，可申請當地的公立中小學校。

## 申請入學的流程是怎樣呢？

當申請人獲得簽證並抵達英國後，可直接聯絡當地地區政府和學校，為小孩申請入學。

舉例說，若申請人在曼徹斯特居住，可到 www.manchester.gov.uk 的 school finder 輸入地址，填妥入學申請表後，當地的地區政府會根據相關的校網分派學位。

## 大學的學費是如何計算？

若小孩在取得永久居民前入讀大學，仍為海外學生，需要繳付海外學生的學費。

相反，當小孩成為永久居民後，則可享用英國本土學生的學費。

BY JANINE

分離從來不易
移民外國的美麗與哀愁

# 移民前後心理狀態的調整

香港最近的情況，迫使我的朋友下定了移民的決心，除了申請辦理的手續、賣樓、辭職、幫子女尋找適合的學校等實務事情，已經忙得要緊。

但一靜下來，面對未知的將來，心裡七上八落忐忑不安，跟我傾訴時像崩潰般大哭了一場，我沒有太多的安慰說話，亦沒有「教」她怎樣做（其實她比我更堅強能幹），在這些時候，傾聽就好。

是的，移民前後的心理狀況及調整是非常重要的，我亦並不是做得很好，只是過來人的分享：

1）在決定移民前，很多時，為了說服自己移民的決定，總會想很多未來的好，希望能建構一個美好的憧憬。是的，有期望是必然的，但切勿過分幻想，當落差一旦出現，將會很難受。

2）我常說，英國／外國並不是天堂，旅遊跟居住更是完全兩回事，只要是居住半年以上，同樣會體會到各樣的社會問題；生活習慣及步伐跟本地人不同；文化差異及衝擊，甚或有遭歧視的經歷。以上種種，到埗前都要有心理準備。

3）在決定申請移民前，有些朋友不想其他人知道又或影響其決定，所以不向朋友家人透露任何詳情，我是不建議收埋收埋，最好找個值得信任的朋友詳談。我曾以「第十人理論」的方式，找來朋友

外國並不是天堂，旅遊跟居住更是完全兩回事。

盡力提出反對移民的意見，為的就是要站在事件的對立面作整體參考。

4) 正式移民到埗後，新生活開始了，總會有亢奮的感覺，而且希望能盡快盡力地適應及融入，但往往越是努力越是碰壁，日常生活經驗是很重要的，只能說每天也跌跌撞撞，沉著氣想想本地人也是如此經歷相信心裡會舒暢一點。

其中一個經歷：我已不止一次在英國較大額網上購物時（其實也只是 £300+），遭發咭銀行立即停止信用咭及記賬咭的使用，一定要打返電話去經過冗長的 data checking（例如：問你 3 個星期前某一日下午買過什麼），信用咭才解凍。電話中的英語對談對方是不會放慢速度的，再加上不同的口音，其實都是幾惱人的事。

類似以上的情況還真不少，少點耐性是不行的，當然還要有平靜的心，否則很快就會覺得好難適應。

5）心理調節上，最難的可能是對香港／家人／朋友／工作／生活／飲食上的記掛及惦念，其實就是思鄉，儘管在移居前已有充分的理解和準備，亦知道香港的未來會是怎樣，但思念從前就像一種病，是無辦法治癒的。

我依舊會關心香港、思念某某，若再記起心中那一串開心日子，仍是會感恩，感激香港給我的，感謝某某對我的鼓勵、聆聽我的苦水、給我更大的勇氣。

路，還是要繼續走下去。

常記著《激戰》張家輝的一句：「最緊要記得自己為咩上台呀。」

同路人，共勉之。

# 相信有愛 就有奇蹟

雪靜靜地在天空飄下，凝望著撒落在半空的雪花，憶起了我在英格蘭的冬日回憶。

在英國留學的第一年，身處的中世紀小鎮下了一場雪，一覺醒來，窗臺上望見遠處的房屋和樹木，都披上了一層薄薄的雪，好不浪漫。

記得那年冬天非常寒冷，英國的冬令時間日短夜長，早上醒來時，總在天色昏暗的清晨步行到校園上課，直到四時多，下課時天色已漸漸變暗。

說到移居英國後，最難適應的地方，大概便是英國的寒冬。

伴隨冬天的到來，不少人會患上英國常見的冬季抑鬱症，大概是因為氣候寒冷，陽光微弱，景物蕭瑟，讓人感到精神上有種無形的壓力。回想起剛到英國的那幾年冬天，面對著學習上的壓力和新生活的適應，確實不容易過。

畢業後我從中世紀小鎮搬到了倫敦，當時大部分朋友都在畢業後陸續回港，剛到倫敦時認識的朋友不算多，獨處的時光還是滿多的。有一年冬天，機緣巧合下到了倫敦的一間教會，在那裡認識了一群摯友，後來更成了我在旅途上互相扶持的同路人。

自此，生活因此有了微妙的變化，喜樂時有人共我一起分享，遇上困難或挫折時，有人與我一起禱告，一起分憂，一起同行；古人云：人不獨親其親，不獨子其子，大概便是如此。

　　縱然工作和生活上仍遇到不少難題，但困難是短暫並且會過去的，今天所經歷的種種，或許有天能成就他人的祝福。

　　想起早前客戶曾與我分享，伴隨她一起移居英國的貓貓患上了淋巴癌，化療不能醫治，貓貓不停吐血，不能吃也不能喝，瘦到見了骨。

　　貓貓的主人非常擔心，不停禱告，也放膽去尋求治療。兩天後，奇蹟出現了，貓貓停止了吐血，並開始自己進食，一天比一天好，後來更肥了很多呢。

　　源自信仰的愛，教我常存盼望，心存感恩。

　　或許眼睛未曾看見，耳朵未曾聽見，人心也未曾想到，但一切已有所預備。

# 我適合移民嗎

近個多月陸續有網友來到英國探訪我（其實一直都有，律師到訪是最感動），先感謝大家支持，亦有不少網友對於移居英國心大心細，問及的問題，當大家的處境、價值觀不同，亦因為工作頗忙，未必能一一回應，請見諒。

以下是對移居英國心大心細朋友，決定移民前可以想想的事情，親身體驗不是幻想，當然未必全對，若覺得是無營養的，看過就算了。

## 決心

我常說移民是「除了決心，都是決心」，見到不少朋友萬事俱備，只欠決心，我明白下這個決定很難，但日後的故事如何書寫下去，就由你現在的決定開始，正所謂，條路自己揀。

## 生活

在英國「生活」可不是「旅遊」，這點我經常跟想像移民生活很美好的朋友說的，生活的日常是遇到不同的文化衝擊、適應、改變、接受，再加幾分無奈、苦惱。

## 慢活

「香港節奏太快了，我想在英國慢活」朋友如是說。但要記住，是所有人都會慢活的，當你想快點完成工作，但其他人慢活的時候，你又有無耐性呢？

## DIY

英國人習慣 DIY，人工貴當然是原因之一，小店的貨架大多都是我自己砌的，砌多了發覺其實也不難。又例如住平房，要預計冬天 0 度時仍要自己打理花園，在英國生活要預算好多日常細節要自己做。

## 私隱

説外國重視私隱是概括説法，但在英國很多時都會問你出生年份，要取 ID 或車牌看的，車牌有出生年月日，例如買酒、WD40，是的，我在 poundland 買 WD40 比店員取年齡證明，還很訝異講我出生年份 what？nineteen xx？

## 冬天

有朋友説不怕英國冬天，因為香港太熱了，我不能否認這説法，但英國冬天長達四五個月，平均接近 0 度，而且又雨又風又缺乏陽光，是很易令人鬱結的。

不要看輕這點，當剛移居時無工作、無太多多餘錢、無朋友、無陽光的時候，特別掛念在香港要加班的工作，以及在香港時一年都無見一次的朋友。

# 工作

剛移居英國後找工作易嗎？香港人又或華人，找餐廳、港式中式超市、百貨公司等應該不難，若要找較專業的工作就要慢慢來了。英國最低工資£7.83看似不錯，但要加到高人工也不易，又或加少許人工其實作用也不大，因為稅收高。

# 朋友

香港的朋友問我在英國識到朋友嗎？有是有的，請參考167頁「友情同樣美麗」。

但若想較深交一些外國朋友，可能要花多一點時間了，香港人或華人圈子識朋友較易，但又不止一次有居英多年的香港網友 inbox 告訴我這裏的華人圈子有較多不同的説話（你懂的），著我要留意。

若果初來者想認識多些香港人，到香港人或華人教會吧（利申：我無返）。

## 歧視

說無也是騙你，不過好多事情我會 take it easy, 看看把尺如何放吧，但要有心理準備。

## 治安

近年多了針對華人的搶劫，因為知道華人有現金。我的書店亦先後多次遭人偷了不少東西，根據本地人說，店舖偷竊就算捉到犯人，也只會困兩三天就放人，對慣犯來說沒什麼大不了。剛來到那年的聖誕節前，在曼徹斯特親眼看到不止一次名店保安窮追竊匪。

## 恐襲

是的，層出不窮，惟有小心，例如在火車月台上有不明背囊或東西我都會行遠少少。

驚？細細個我就懂得這句：「生命誠可貴，愛情價更高，若為自由故，兩者皆可拋」

## 租樓或買樓

英國租樓，業主或物業管理公司可以在 24 小時內通知就上樓檢查，亦會持有住屋的後備鎖匙，我試過在倫敦睇樓，租客不在，物業代理就用後備鎖匙照樣帶我們入屋。

另外，租客要好好保養間屋，有些嚴格的，不要說多一口釘，連 Blu Tack 也不可以。

買樓又如何？初來者很難做按揭，買定租，自己判斷吧，我不是專家呢。

## 物價

港式中式或亞洲的食物及貨品一般都較貴，英國或歐洲製價錢可以好合理，又例如車費可以好貴，亦可以有方法合理少少，獎門人金句：打和啦，Super！

---

**移民解讀053**

### 移民首要是什麼？

決心。到現在我還是這樣認為。我常說移民是「除了決心，都是決心」，我的不少朋友萬事俱備，只欠決心，我明白下這個決定很難，但日後的故事如何書寫下去，就由你現在的決定開始。

# 陪著你走

「很久不見了，你還好嗎？」她親切地問道。

回想起初次見面，已經是四年前的夏天。

當年申請的程序相對簡單，他們一家順利在兩週內取得企業家簽證，作為白衣天使的她，亦帶同小孩一起到英國開展了新生活。

由於丈夫在香港的工作繁忙，未能常常抽空到英國陪伴，她只好獨個兒適應新生活，並嘗試在創業的路上尋找著解決方法。一年多過去，創業的計劃仍然未如理想，她毅然決定更改創業計劃，轉移投資新的企業，盼望能夠繼續達到續簽的要求。

一路走來，她遇上了不少難關和考驗，偶爾她會跟我分享困惑的心情，或許是創業上的難題，有時或許是生活上的事宜，或許是深層的家庭問題。雖然面對許多的無奈，她亦選擇堅強地走了下去。

三年的時間，轉眼便過去。這天她帶著厚厚的文件夾，小心翼翼地把有關的銀行賬單、會計報表、稅務信件、僱員合約、工資單、公司營運資料等文件一一呈交。

企業家簽證的首次獲批年期為三年四個月，申請人最早可以在簽證到期前的四個月，以郵寄方式連同護照及所需的正本文件遞交申請。由於續簽所需的文件眾多，建議申請人儘早開始準備續簽的事宜，並

妥善保留所有相關的正本文件。

「收集文件的過程很漫長，與公司董事及會計部的溝通，一點也不容易。」她慨嘆說。

「續簽所需的文件已收集了一部分，下次再收集餘下的文件，並填妥最新版本的申請表格，便可以遞交了。」我鼓勵著她說。

過了半晌，她走到我的身旁，給了我一個溫暖的擁抱。

「過去的日子真的不容易，謝謝你一直以來的支持⋯⋯」她紅著眼眶輕聲說。

回想起她過去幾年間走過的路，以及她曾分享的心路歷程，感動的淚水不禁湧上了眼眶。祝願 每位正在準備申請續簽的同路人一切順利。

## 有申請人説在簽證貼紙上找不到 visa expiry date, 到底印在那裏？

申請人的簽證到期日印在 BRP card "valid until dd-mm-yyyy" 上。

## 何時開始準備續簽文件？

企業家簽證續簽所需的文件繁多，建議申請人正式開始營業後便要開始妥善保留有關文件。法例對於文件有指定的要求，特別是對於投資現有公司的個案而言，申請人需要與會計師或公司董事等多方索取相關的文件，有時文件的內容不正確，需要作出必要的修改，當中確實需要不少的時間和耐性，越早準備對續簽越有利。

## 何時可以提交續簽申請？

首次申請的簽證有效期為三年四個月，申請人可在簽證到期前的四個月以郵寄方式提交續簽，續簽成功後會再獲批兩年的簽證。

曾有申請人自行在兩年半時提交了續簽，結果續簽順利獲批了，但有效期只有兩年，申請人無奈地需要在四年半時再作第二次的續簽，才可達到五年的永居要求。續簽的準備不能太早，也不能太遲。

## 如申請人在簽證到期日前亦未取得續簽，是否視為逾期居留？

只要申請人確保在簽證到期日前寄出申請，簽證會一直保留有效，直至有結果為止。

# 萬般帶不走

2016 年 5 月正式移居英國前，走到兒時灣仔船街前舖後居、已被推土機移平的舊地時，想了很多很多。

兒時父親在船街經營啤盒紙品廠，除了養活我們一家幾口，還使我認識了就算是一個用完即棄的飯盒（以前的飯盒確是紙製的）、西餅盒，其製作工序也是印刷技師、啤盒師傅的巧手技術，所以從小已對紙本製品產生了莫名的感情，至於由高小開始就幫父親由船街送貨到利東街，又是另一個故事了。

可能就是這原因，年少時特別喜歡看書，每逢週末，都會由灣仔乘電車到中環大會堂圖書館，有時也會步行呢，也不錯，除了消磨一個下午，還會借最多九本書回家（自己三本，加上姐姐哥哥借書證共九本）。

長大了功課忙，就到灣仔天地圖書又或青文書屋打書釘，當然，喜歡的書還是會儲錢買的。大學畢業前，放棄當時仍是薪高工時穩定的社工職位 offer，當上出版社小工，從此在出版 / 傳媒 / 多媒體渾沌二十年，最後在《壹週刊》仍是如日中天，每期十多萬銷量時，毅然放棄管理層工作，決定往外闖，經營自家出版社。

每次回港，都盡量探望一下父親。

又過了十年，三年多前計劃以企業家簽證申請移居英國，商業計劃書寫上的就是出版實體紙本雜誌，後來到了英國後又再加上書店，依然是紙本製品，我相信我在申請書上的 personal statement 有足夠說服力通過評審，故事之前也寫過了。

我想說的是，沒有昔日父親啤盒紙品廠的「因」，不會有今日移居英國的「果」，有時我們是無法預見將來的，惟有活在當下，僅此

還記得電影《大隻佬》嗎？「如是因如是果，昨日因結成今日果，任何力量也改變不了，佛只著力一件事，當下種的因」。

將來的事，留待將來吧。我也不知還有多少個十年。

親愛的父親，你好嗎？

# 企業家簽證續簽要點

不經不覺又過了一千天，企業家簽證的申請人開始陸續準備續簽的事宜。

企業家簽證續簽的主要關鍵在於資金的運用、職位的創造、企業的真實性，及相關的文件是否齊全，詳細如下：

## 資金的運用

當申請人登陸英國，並在六個月內成立有關的公司及註冊成為公司董事後，可跟當地的英國銀行預約，開立公司銀行帳戶。

由於申請人需要證明首三年間已把二十萬英鎊全數投資在英國的企業，為簡單起見，建議申請人把二十萬鎊一次性從個人帳戶轉到公司帳戶，並保留相關的銀行月結單，以作續簽用途。另外，由於續簽時所有提交的文件必須為正本，申請人必須小心保留所有的銀行正本月結單。

從移民法的角度來看，二十萬英鎊的投資可用在公司的創業成本，如裝修費用、公司設備，以及公司的日常開支如租金、員工工資、銷售成本、廣告營銷、會計費用等。值得注意的是，雖然申請人可以給自己發工資，但有關的工資卻不能計算在二十萬英鎊的支出內。

申請人在提交續簽時，需要提交過去三年的財務報告，顯示有關

的投資資金及相關的開支。若申請人在第二年的財務報告中仍有大量的資金盈餘，便要作出進一步的規劃，確保能在第三年財務報告結算時全數完成投資。

## 職位的創造

申請人需要在首三年間，為英國本土的英籍或永居人仕創造至少兩個全職職位，為期各十二個月。全職員工每週需要工作至少三十小時，時薪不能低於英國最低工資。

坊間一直有人錯誤地指出，兩個全職職位只需在五年期間總共存在十二個月，又或只要在首三年符合了相關的要求，第四及第五年便不需要再維持有關的職位，此說法並不正確。

根據現時的法例要求，不論以創業或注資的方式申請，申請人均需要在五年簽證期間，創造至少兩個全職職位，分別在續簽及永居前各自存在至少十二個月。

簡單來說，即是如此：

首簽至續簽前（第一年到第三年）：兩個全職職位 X 12 個月

續簽至永居前（第四年到第五年）：兩個全職職位 X 12 個月

若申請人以注資的方式加盟現有企業，則需要證明相關的企業在首三年期間，已新增至少兩個全職職位。舉例說，如果企業原來有十個全職職位，申請人在加盟該企業後，需在三年內增加為至少十二個全職職位。

## 企業的真實性

移民局在審批續簽時，主要考慮企業過去三年的業務是否正常，相關的業務是否真實存在，申請人在過去的三年間所擔任的角色和職責，及是否仍有意繼續經營該業務。

如果移民局對於所提交的文件或企業的真實性存有疑問，有機會要求申請人進行面試，因此提交正確及充足的文件很重要。

## 相關的文件

雖然以上種種的續簽要求看似簡單，但當中仍有不少需要注意的地方，特別是有關文件方面，移民法例對於各項條件均有指定的文件要求，當中更清楚列明了每份文件應有的內容，申請人必需確保提交的文件完全符合指定要求，缺一不可。由於續簽所需的文件眾多，建議申請人儘早開始準備續簽的事宜，尋找專業的法律意見，並保留所有相關的正本文件。

## 申請的流程

企業家簽證的首次獲批年期為三年四個月，申請人最早可以在簽證到期前的四個月，連同護照及所有正本文件在英國以郵寄的方式遞交續簽。

目前續簽的審批時間為兩至三個月左右，暑假或聖誕假期等旺季的審批一般會有所延遲。審批期間主申請人及所有家屬需要留在英國境內，直至續簽批出為止。

## 申請人需要委託英國本土的會計師準備財務報告嗎？

由於英國的稅務與香港有所不同，建議申請人在登陸英國前，先跟英國的註冊會計師了解有關會計及稅務方面的事宜。基本上，英國本土的會計師均可提供這方面的協助，熟悉移民法例的會計師會較易溝通，對於日後準備公司的財務報告也較為輕鬆。

## 聘請員工時有什麼需要注意的呢？

聘請員工後，緊記要與員工簽訂合同及保留員工的護照副本，這點很重要，曾有申請人的員工在受聘的六個月後辭職，由於忘了保留員工的護照副本，事後因無法再跟員工聯絡而無法把這個員工計算在內。

此外，申請人亦要通知會計師跟進有關工資單及稅務表格等事宜，並根據員工的相應Tax Code資料，計算僱主及員工每月所要交的薪俸稅、國民保險及退休供款，直接在員工的薪金中扣除。

## 如果員工中途辭職怎麼辦？

法例上要求每個職位必須在續簽前各自存在至少十二個月的時間。如果第一名員工三個月後辭職，第二名員工需要以同樣的職位工作九個月，才能填滿十二個月。假如第二名員工的職位不一樣，就不能加起來計算了。

## 特快通道的要求是什麼？

若申請人成功在三年內創造十個全職職位，每個職位為期各十二個月；或在三年內累積達五百萬鎊總利潤(Gross Income)，主申請人可在三年後申請永居。

# 就讓一切歸零

2016 年 5 月帶著歉咎離開香港，懷著希冀移居英國，one way ticket。

一切歸零，重新開始。

由於 2016 年 1 月已落地，為達到 3 年 4 個月後續簽時對公司財務報告的要求，所以最遲在 2017 年 1 月公司一定要營運。

雖然商業計劃書上寫了將來的生意目標，但其實仍可因應實際情況改變，所以在移居前仍然讓自己天馬行空的想像，曾經想過其他生意，包括：考試 apps／便利店／迷你倉／眾籌網站 crowdfunding website 等等。

加上 2016 年 1 月至 5 月實在忙得很，所以對於移居英國後的很多事情（包括生意）未有太充足準備，只管有居所就可以了。

到了英國，除了生活上的適應，像我們這些企業家簽證，還要面對開展生意的挑戰和壓力，由於 5 月才到埗，最遲翌年 1 月生意要營運，我是謹慎的人，所以目標是 12 月，數一數其實只剩 7 個月，認真說，就算在香港也不算是太充足的時間。

現在回想，1 月 landing 後應該早點居英，大約有 9 個月時間會較理想。因為始終在英國籌備及經營生意，跟香港大不同，以前有寫過，不再詳述了。

開始居住在英國後，心情較在香港時放鬆了，亦可說是鬆懈了，兩個月後知道要落實並籌備生意了，惟有靜下來認真的思考，雖然有更多或許更好的想法，但我始終記緊：毋忘初衷。

移居英國就是為了 5 年後取得居留權，所以決定回到初心，商業計劃書上的已經是最適合的了，亦是自己最熟悉及擅長，也是最喜愛的「媒體行業」，當然這亦免卻日後續簽時內政部問我為何改變商業計劃書這問題了。

一切又回到起點，有時我也許確是想得太多，順著自己的想法及感覺去做就好，做自己喜歡做的，喜歡自己喜歡的，人生本該如此，雖然其實也很難。

是 為「 生 活 文 化 店 Living Culture 」 及「 四 方 文 化 誌 Culturecross Magazine 」前傳。

**移民解讀062**

## 在英國籌備生意要多久呢？

當然是因人而異，我的經驗是由正式居英，到生活適應，然後籌備生意到開業，大約有9個月時間會較理想。

# 回看你我的路

　　企業家簽證計劃為五年，首簽、續簽、到永居的旅程合共至少一千八百多天，感謝忠實讀者為我和瑋思的文字作排序，現把創業的旅程總結為如下：

| 首次登陸英國 | - 到郵局領取 BRP card<br>- 到警局註冊地址 (如需要) |
|---|---|
| 正式移居英國前 | - 處理離開香港的事情，包括船運 (預計四至六星期)、停用家居寬頻、收費電視、手機合約、MPF處理等鎖碎事<br>- 聯絡英國會計師了解會計及稅務方面的事宜 |
| 移居英國六個月內 | - 在 Companies House 成立英國公司和註冊為董事<br>- 申請 National Insurance Number 作日後報稅之用<br>- 開立公司銀行戶口，銀行會跟申請人進行簡單面試 (面試內容主要有關商業計劃書、預計營業收入、生意模式及未來發展等)，面試後大約兩三個星期，便可開通online banking，取得公司 cheque book, business debit and credit card<br>- 落實生意的營運模式後，隨即尋找舖位並正式簽署租約，處理 business rate、水電煤、倒垃圾費等<br>- 落實英國會計師的委任，處理進口商品的 VAT 及零售的每季 VAT report、員工每周的payslip、national insurance、workplace pension 的計算、公司的 annual return 等 |

**分離 從 來 不 易**
移民外國的美麗與哀愁

| | |
|---|---|
| 移居英國的一年內 | - 構思舖位的設計佈局及裝修，與本地工程人員商議、修改並開展裝修<br>- 落實店舖名稱、設計店舖logo 及招牌、裝修費用、公司設備(包括收銀機及軟件、Card payment、Business Broadband、business insurance)、廣告開支等<br>- 安排店內裝修，包括全店油漆、茶水間、收銀枱、貨架、辦公室間隔、Real time CCTV、防盜、音響、電視 license、音樂版權等<br>- 尋求生意供應商並商討合作條件，落實部分供應商並簽署合作協議，處理船運安排<br>- 建議在一年內正式開業 |
| 移居英國的三年內 | - 把二十萬英鎊全數投資在英國的企業，保留相關個人及公司銀行月結單，以作續簽用途<br>- 為英國本土的英籍或永居人仕創造至少兩個全職職位，為期各十二個月，每週工作至少三十小時，時薪不能低於英國最低工資 (註：最低工資每年均會調整)<br>- 委任英國會計師準備首三年的財務報告，員工工資單及稅務等事宜<br>- 儘早開始準備續簽的事宜，包括第一至第三年的營業資料，兩個職位的文件，並保留所有相關的正本文件 |
| 移居英國後的第三年 | - 申請人最早可以在簽證到期前的四個月，以郵寄的方式連同護照及所有正本文件遞交續簽，審批期間申請人及家屬需要留在英國境內<br>- 如申請人成功在三年內創造十個全職職位，每個職位為期各十二個月；或在三年內累積達五百萬總利潤，主申請人便可在三年後直接申請永居 (註：家屬則仍要申請續簽，第五年才可申請永居) |

| | |
|---|---|
| 續簽後的兩年內 | - 維持至少兩個全職職位，為期各十二個月<br>- 報考 Life in the UK Test<br>- 收集永居所需的文件，包括第四年及第五年的營業資料，兩個職位的文件，整理過去五年的出入境紀錄 |
| 移居英國後的第五年 | 申請永居 |
| 移居英國後的第六年 | 申請英籍 |

**移民解讀063**

## 申請人需要在何時報考 Life in the UK Test？

以入紙申請永居的日期計，所有年滿十八歲以上或六十五歲以下的申請人，均需報考 Life in the UK Test，申請人可在登陸英國後至申請永居前的任何時候報考，證書為終身有效。

**移民解讀064**

## 申請人需要保留電子機票以作出入境證明嗎？

由於英國目前大部分的機場只在入境時蓋章，出境時卻沒有紀錄，建議申請人保留電子機票或登機證，好讓以後能填寫準確的出入境日期。如果真的沒有保留怎麼辦？可以看看護照，查看下一個目的地的入境日期，從而推算離開英國的日子。如果下一個目的地也沒有入境印，就可能需要向有關的入境事務處查冊了。

# 有燈就有人

2016 年 7 月，即是正式移居英國後兩個月，一切回到起點，決定沿用我的商業計劃書作為藍本，並以「書店＋免費雜誌」的模式經營。

決定了，再沒有太多思想上的掙扎，立即加速進行整個開業程序，以下只是個人記述，對於在英國營商我並非專家，內容不一定準確，詳情請查詢專業人士。

## 店舖選址

想租一個理想的舖位其實也不容易，之前也寫過，最後選址在利物埔大學附近，除了租金較易負擔，也就近朋友的店舖，可互相照應，其實是他幫忙我多一點。

選址非 high street，租金較平但人流相對較少，等價交換，無話哪個較好，自行判斷。

除了租金，還有 business rate（類似差餉），隨時可達租金 30-40%，其他還有水電煤、倒垃圾費（也不便宜）、電視 license、音樂版權費等。

## 開店前準備

一旦落實租約,開店前準備可真不少。店內裝修:全店油漆、書店裝幀、茶水間、收銀枱、貨架、油漆、辦公室間隔、Real time CCTV、防盜、音響,都是不便宜而且頗煩。當然還有書店招牌、燈箱設計以及安裝。

此外還有,收銀機及軟件、Card payment、Business Broadband,不要看輕這些,可以好磨人的。

店舖保險及員工招募之前也說了。

## 入貨

開始時預計以正體中文書為主,再輔以部分英文及簡體中文書,當然還有文具精品及家居雜貨。要有穩定的供應,所以之後又專程回港跟中文書及文具供應商會面,商議合作協議。至於英文書、文具、家居雜貨亦開始搜尋本地供應商。

兩年後的今天已作了不少調整,又是另一個故事,營商就是如此,窮則變。

## 會計及稅務事宜

落實哪間會計師事務所，英國的稅項較香港繁複很多，進口商品的 VAT 及零售的每季 VAT report、員工每周的 payslip 及 national insurance 的計算、公司每年的 Financial Statements，建議選擇熟悉 T1E 移居要求的會計，這樣會煩少很多。

## 耐心等候

其實還有很多很多繁鎖事情要處理，但更多時是在等候，在英國無論生活及營商，要學懂本地的工作文化，耐心等候是首先要亦是必須要適應的。

---

**移民解讀065**

### 在生意經營上，我作了什麼改變呢？

因應利物浦大學有不少中國留學生，反映對簡體字書的需求，所以我加強了簡體字書的種類。同時在 Amazon 及 Ebay 出售中英文書，郵寄全英國。

另外我們亦聯絡了日本的家品批發商，從日本進口家品。

雜誌方面，加強派發渠道，擴展至倫敦、利物浦、曼徹斯特、伯明翰、愛丁堡等大型超級市場，包括:Tesco / Sainsbury's / CO-OP / Morrisons 等，最新是進入英國機場的貴賓廊。

筆者以自己喜歡卻又不易賺錢
的實體書店為創業目標。

T1E 的朋友，我的忠告是多預一點時間準備開業，因為內政部在續簽時總會留意到申請者的生意狀況吧，應該包括其正式營運時間，反映在公司的每年的 Financial Statements 上。

我選擇在英國自行創業，並以自己喜歡卻又不易賺錢的實體書店及雜誌為目標，從此只有眼前路，再沒身後身，懷著的是勇氣以及堅持，當然還有適當的改變。

我想說的是，做什麼生意也好，最重要是記著自己為何來到英國。

莫失莫忘。

# CHAPTER THREE
## 夢想從不怕晚
海外公司首席代表
簽證／工作簽證／
投資者簽證篇

# 海外公司首席代表簽證篇

「若想到英國創業，除了企業家簽證外，還有其他選擇嗎？」一名室內設計師問道。

她是一名室內設計師，在香港營運著自家的室內設計公司，為期十多年，記得第一次跟她見面時，本來是考慮申請企業家簽證的，她初步構思了英國的創業計劃，然而，一直擔心到英國後未能聘請合適的員工。

「説真的，我們這一行要投資二十萬英鎊並不困難，租鋪、裝修、買貨等，不用三年定可完全把資金投放到公司上。問題是，企業家簽證的最大困擾是要請人，而我們又不覺得英國有很多這方面的人才，萬一請不到合適的人選，或員工中途離職，對公司及簽證的影響也很大。」

初創企業要考慮的事情很多，有新員工的加入，當中需要許多的教導、包容與忍耐，不少客戶反映到英國後遇上請人的困難及員工的流失，其實也是許多企業常見的問題。

「其實，你們有考慮過在英國開子公司嗎？以香港公司作為母公司，在英國開立子公司，把業務擴展到英國，從而申請英國海外公司首席代表簽證，這類簽證的好處是沒有資金和僱員的要求，申請人及家屬同樣可在五年後取得永居。」我問道。

英國海外公司首席代表簽證是為海外公司的企業高管以赴英設立代表處或全資子公司而設，此類簽證主要適合總部位於英國以外的公司，並有意發展英國市場的企業高層管理人員。

海外公司需要有穩定的財務狀況，未來五年期間，海外公司需要作為公司的總部，並仍在境外進行交易，一般成功個案的公司總利潤為數百萬至千萬港元不等。

「這方面應該不是問題，待我移民英國後，可把公司交給合夥人繼續營運。」

如是這般，我們便從這個方向落實準備申請。

首先是公司的架構重組，重新委任公司的董事及分配公司持有人的股份，接著是準備商業計劃書及計劃未來的發展方向，確保未來五年香港公司能與英國的子公司同步發展，以達到相關的法例要求。感恩準備的過程非常順利，申請的過程中亦沒有面試，五天便順利獲批了。

**移民解讀066**

## 英國海外公司首席代表簽證是什麼？

英國海外公司首席代表簽證是為海外公司的企業高管以赴英設立代表處或全資子公司而設，此類簽證主要適合總部位於英國以外的公司，並有意發展英國市場的企業高層管理人員，計劃並沒有任何資金或僱員的要求。

## 海外公司首席代表簽證的基本申請要求是什麼？

申請人必須受僱於英國境外的海外公司，擔任高級管理人員的職位，不能為公司的主要股東 ，並需在公司從事的業務範圍內擁有相當的工作經驗和專業知識，可全權對英國的業務做出決定。申請人在英國設立的公司必須與母公司從事相同的業務，並作為海外公司的唯一英國境內代表人，在英建立唯一一家代表處或全資子公司。

海外公司需要有穩定的財務狀況，未來五年期間，海外公司需要作為公司的總部，並仍在境外進行交易，一般成功個案的公司總利潤為數百萬至千萬港元不等。

另外，若申請人擁有英國本科或以上的學歷，或持有英語國家國籍，如美國、加拿大、澳洲、新西蘭等國籍，則可自動符合英語要求。若申請人的學歷是由英國以外的大學頒發，可透過英國機構UK NARIC申請學歷認可，證明學歷為英語授課，並等同於英國本科或以上的程度。

若申請人沒有本科的學歷，則需報考IELTS for UKVI Life Skills Level A1 考試，並於聽説兩份考卷中取得合格，證書的有效期為兩年。

## 海外公司首席代表簽證的獲批年期為多久？

首次獲批的入境簽證為三年，可在三年後申請兩年的續簽，並在五年後申請永居，家屬同樣需要至少居英五年才可申請永居。

## 若申請人為公司的主要股東，是否不能申請？

申請人可考慮在申請簽證前，提早重新分配公司股份。

# 沙滾滾願彼此珍重過

這兩天香港的狀況，有點窒息的感覺，我知道，是時候離開了。

2017 年 2 月下旬，回港差不多一個月，終於要返回英國了，最後一個星期心情忐忑反覆，剛剛再次適應香港的生活 / 工作 / 步伐 / 天氣，又要離開。這個心理和生理的循環又會往復不息數年，甚或更長，倦嗎？

在港期間，朋友們將我的時間塞得滿滿，給我的關懷、問好、支持和鼓勵，都在心了。離開後每次回來，反而跟朋友的見面和聯繫更密切了，這是始料不及的。最諷刺的是我跟移民澳洲的友人，天各一方，就只是每年在香港見面，面對接近已不能逆轉的香港現況，也只能如此，能不感慨嗎？

跟您們都談上個多兩小時，原來快樂很簡單，真的感謝您們，真的，您們的每一個笑容，每一聲保重，都使我感到暖意和關懷，都在心了。

思念從前是一種病，香港愈是病入膏肓，我愈是思念從前的香港，我思念的香港，是一個窮亦窮得快樂的年代。

有 Radias 的傳說、四個人的 Beyond 、長頭髮的黃耀明、街邊篤魚蛋、利舞臺睇戲，銅鑼灣三越等人，小巴嗌大丸有落，大澳搭橫水渡。忘了許多，還有很多。

不過最重要的是，那些年生活在香港的，都是真香港人。

我思念的還有您，在大學碩士課時認識，各有生活和忙碌，沒多說幾句。畢業數年後遇見，都是在街上吶喊、在維園燭光下痛哭，或許就是這份共同信念而又真摯的情誼，讓我們更懂珍惜。

那年夏秋之間的那場運動，眼淚都流乾了，大家都明白到未來的不可測，我咬緊牙根帶著理想遠走英國，你留下來更投入工作已有更大的成就。

離開香港前的見面似是無所不談，卻又迴避一些事一些情。說好別說離愁，要快快樂樂生活下去，道別前拍下的照片都是愉快的面容，只是一轉身離去心已經繃緊，多走幾步鼻子也酸了。

思念香港跟思念一個人相似，只是記得往日的好，再難過的日子仍有可思念的某個，都已經足夠。

心裡耿耿於懷的，是認識二十年的朋友在農曆年後猝然去世，明白到我們這個世代開始面對死亡的到來，有想要做的事情？抑或有掛念的人嗎？不要猶豫了，還有多少日子，又有誰知道呢？

祝君好。

# 投資者簽證篇

隨著摩天輪慢慢升高，環顧四周，倫敦的金融區映入眼簾。這幾年來，以投資移民到英國的人越來越多，投資者主要來自中國。那一年，我遇上了一位來自中國的商人。

當年，英國投資移民只需一百萬鎊資金。由於中國有資金外匯管制，商人只能用螞蟻搬家的方法，把資金一步一步匯到英國後，才能申請移民。怎料，意想不到的事情就在這時發生了。

二零一四年十月十六日，英國政府宣佈收緊投資簽證政策，資金要求由一百萬鎊調整到二百萬鎊，同時對資金來源有進一步的審查，新政策會在三個星期後正式生效。

那是一個下雨天的黃昏，我致電客戶，告知英國政府剛在早上宣佈了最新的移民政策。

「怎麼辦？如果調整到二百萬鎊，我就無法申請了！」客戶緊張地問。

「不用緊張，只要你能把資金盡快匯到英國，我們就可以在新法例實施前入紙申請。」

「好的，我盡快安排一下，另外有幾位朋友也想趕在限期之前申請，可以嗎？」

「沒問題，我們有三個星期的時間，我們會全力以赴的。」

結果，商人和朋友們順利在新法例實施前的三天，把資金匯到英國，同時，我們也準備妥所需的文件，在限期前遞交了申請。商人選用了特快服務，希望能在五個工作天內收到結果。等了一天、兩天、三天，仍然沒有消息。第四天下午，商人接到北京大使館的來電，要求進行電話面試。後來，商人再接到北京大使館的電郵，要求補交資金來源證明。

當時，我的心裡有點疑問，商人已根據法例要求遞交所需文件，為何還需補交？話雖如此，我們仍把資金來源的補充文件一一交上。此時，與商人一起申請的朋友，已經成功獲批英國投資移民簽證，正等待著商人的好消息。

兩天後，商人給我致電：「我被拒簽了！」收到消息時，心情非常沈重。難道當中有什麼出錯了嗎？我細閱拒簽信，發現拒簽原因竟然是因為沒有提供足夠的資金來源證明。然而，我們不是已經把補充文件電郵給北京大使館了嗎？

「移民局是不是弄錯了？」商人一臉震驚的問。我心想，一定是弄錯了。我試圖跟英國移民局查詢，得出了一個重大的發現。原來，由於補交文件的檔案太大，電郵自動到了北京大使館的雜件箱。

天呀，怎麼會這樣？我們安靜下來，把新法例和舊法例重閱了一遍又一遍，得出了一個結論。根據舊有法例，如果申請人的資金沒有存滿九十天，必須提供第三方的資金贈予聲明。既然商人已提交相關的資金贈予文件，移民局必須根據舊法例，在此情況下批核申請。因此，拒簽的理由在法律上根本不成立。我們按著這個結論，仔細地把

行政復議的理由一一寫上，心裡默默盼望，一定要成功。

最後，商人的行政復議成功，他在英國展開了新生活，把一百萬鎊的資金分別投資於英國國債，英國企業債券和股票，聽說回報率還不錯。

## 現時投資簽證的要求是什麼呢？

英國投資簽證的資金要求為二百萬英鎊，申請人需要在申請前開立英國投資銀行帳戶，並在登陸英國後的三個月內，把二百萬英鎊全數投資在英國國債、英國企業債券或股票上，投資的時間一般為期五年，直到取得永久居留權為止。由於現時英國投資銀行對外來的資金來源的審查非常嚴謹，申請人需要提交完整的資金來源才可順利開戶。

## 投資簽證的獲批年期為多久？

首次獲批的入境簽證為三年四個月，可在三年後申請兩年的續簽，並在五年後申請永居。若投資金額增加至五百萬英鎊，申請人可在三年後申請永居；若投資金額增加至一千萬英鎊，則可在兩年後申請永居。

## 家屬有沒有任何居住要求？

主申請人及家屬每十二個月不能離開英國多於一百八十天，不論投資金額多少，家屬亦需要至少居英五年才可申請永居。

BY JANINE

倫敦的摩天輪，盛載著多少人的
夢想和故事。

## 申請人在五年間期是否需要投入更多的資金？

若申請人在五年間轉換投資產品，不論盈利或虧損，均須把賣出的金額全數再作投資。舉例說，若賣出的金額為二百一十萬英鎊，申請人需要把全數投資在新的產品上。相反，若賣出的金額只有一百九十萬英鎊，申請人只需把該數重新投資便可。

## 申請人在五年後是否可以把二百萬英鎊全數取回？

申請人在取得永居後，可賣出所有的投資產品，取回本金及利息。

# 就讓一切隨風

都二十年了。

上世紀九十年代香港的機會還多，當時年紀還輕的我在出版社當出版經理，1996 年面對政權移交心緒不寧，想為香港留下記號，找來年輕文化人策劃《香港 101－愛恨香港的 101 個理由》一書，1997 年書未出版我就轉職，這書後來成為確認香港人身份的重要作品。

九七年轉投當時香港銷量最高的雜誌（每周銷量 20 多萬本），工作滿足感不大但人工跳昇 50%，因為我知道，香港總有一日政治環境及經濟都會向下，要為未來作準備。

之後又緊隨科網熱潮在上市公司做 .com director，其實科技既野我真係識條鐵咩，為的又是大幅加人工，代價是日復日每天十多二十小時也在工作，如是這般，突然又到了十年前，倦了，放棄在媒體管理層的工作，經營自家出版社，原來不做違心的工作自由是這麼寶貴。

又到了那年夏秋之交的那場運動，要做的都已盡力去做，眼淚都流乾了，最後理清了一些事一些情，2015 年下定決心，過程都在我的專頁記下來，然後，就這樣來了。

從二十年前政權移交說起，我想說的其實是，英國接二連三遭到恐怖襲擊，朋友都問我：「害怕嗎？」

都經歷了這麼多年，明白到自由最可貴，生命有始有終，恐襲沒完沒了，其實沒什麼好怕，只是還有牽掛的某某、還有一些未解的心結。

或者下次再見，您可以給我一個擁抱好嗎？我會鼓起勇氣跟您訴說放在心裏已久的話，因為，可能再沒下次了。

## 補遺：

相片是曼城恐襲地點 Manchester arena 接連的 Victoria station，恐襲過後下半旗了好一段時間，我每天經過也提醒自己，生命無常，好好抓緊光陰一分一秒。

上次回港在飛機上才第一次看「樹大招風」，到片末聽到重新演繹的「讓一切隨風」，再也按捺不住，鼻子也酸了。

## 我對於香港人的身份認同

我除了在1997年策劃《香港101 - 愛恨香港的101個理由》一書，2014年香港風雨飄搖，自家出版社冒著風險出版了《我係香港人的101個理由》，翌年獲得「十大好書」，同時也開始了我的移民之路，又是另一個故事。

對於《我係香港人的101個理由》所選取的題材，前港督彭定康給我們電郵回覆說：

"... the list of those things which show the difference in cultural and social atmosphere between the past and present of wonderful Hong Kong."

本書所展現的，正是從過去到現在，不同文化與社會氛圍下美好的香港。

# 歲月如歌

期待的這一天終於到來。

較早前有客戶成功通過企業家簽證計劃取得永居後，再有投資簽證的申請者走到終點。

早年投資移民計劃為一百萬英鎊，為了在英國開展新生活，他根據舊有的法例，選擇以大部分的資金用作投資英國國債，再把剩下的資金購入自置物業。五年的時間匆匆過去，他通過了 Life in the UK Test，收集了所有所需的文件，整理好過去五年的出入境紀錄。等待永居的審批過程是滿煎熬的，文件寄出了，等收確定信，到郵局拍照按指紋，再繼續漫長的等待。

等待的中途，有天突然收到他的電話，問道可否暫時離境？

原來他突然收到遠方的消息，需要趕著回來見重要的人一面，無奈永居的審批途中並沒有離境的選擇，即使是緊急的情況下也沒有例外，若要取回護照，則要自動放棄申請，屆時簽證到期了，過去五年的努力亦徒勞無功。

此時此刻，他只可選擇毅然放棄，或繼續等待。最終他經過重重考慮，選擇了後者，心情難免是忐忑的，實際可以做的卻沒有很多，只能默默寄望儘快收到申請的消息。

英國美景處處，你又會停下腳步細細欣賞嗎？

經過足足一百天的等待，終收到好消息，移居英國接近二千天，就在收到永居的那一瞬後，他便立即訂了當天晚上的機票，所為的是追趕在生命最後的歲月裏，能夠與久別重逢的人相見。

## 移民解讀076

### 申請人及家屬是否可在申請永居途中離境？

雖然英國移民局設有Documents return services，讓申請人在申請途中需要離境，可按個別情況取回護照，但此服務並不適用於永居申請。所有永居的申請人必須等到申請有結果後，取回護照才可離境。

# 書店小風景

　　小店有這樣一本英文書《How to find love in a book shop》，我很喜歡，甚至有點不捨得賣，是的，我在英國的故事由書店開始。

　　昨天小店來了一位英國婆婆，逛了一會，就取了《The Rules of Life》並付款，說這是她最喜歡的書，我告訴她有 10%off，因為我們的免費雜誌有 discount coupon 呢，婆婆樂上了半天，為讀者帶來喜歡的書，快樂有時是很簡單的。

　　又有一次，小女孩看上了 Pokemon 的 Jiggl Ypuff 毛公仔，但似乎帶不夠錢，跟我們說過兩天會再來，一星期後她回來了，一個一個硬幣的數著數著，最後滿心歡喜的抱著 Jiggl 走了。看著她，找回兒時日慳兩毛錢買陸軍棋的我。

　　某天，一對香港來的年輕男女來了，找著我說了很多很多，男生在香港是攝影師，有自家的工作室，希望將理想帶到英國，年輕人，期待跟您們在英國再見呢！

　　說到香港人，一位已移居英國十多二十年、住在小店附近的香港太太，下班後有空閒總會來探望我們，買點小東西，談天說說笑，鼓勵一下我們，心裡是暖暖的。

　　如是這般，小故事每天也在延續。

書店的小故事每天也在延續。

　　我想說的是，有些朋友問我，自家經營還是用其他經營模式好，我也不知道啊！我只能說，小店平淡，人情味總是不缺，在香港營營役役的生活，現在，我只想抓緊光陰一分一秒，看著書店的小風景。

　　您好嗎？我還好。

# 工作簽證篇

摩天輪轉著轉著，窗外的雲霧裡呈現了一片晚霞。在英國生活了多年，很多朋友問，倫敦工作的生活到底是怎樣？如何可到英國工作？

其實隨著英國政府近年收緊法例，非歐盟人仕到英國工作並不容易。從前英國設有高技術移民，只需符合教育背景或工作經驗，便可通過此計劃到英國工作。到了我畢業時，高技術移民計劃已被取消，取而代之，是兩年的畢業後就業簽證。

時代變遷，如今畢業後就業簽證也被取消了，許多留學生因找不到工作，無法申請工作簽證，不得不離開英國。僅在英國待了幾年，剛戀上這個城市，不得不說再見，確實挺遺憾的。

「我真的很想繼續留在英國，有什麼方法呢？」法律系的師妹問。

如果想留在英國，可以考慮申請工作假期簽證，給自己兩年的時間，嘗試找工作。不論是否留學生，只要年屆十八至三十歲，持有英國海外公民護照或香港特區護照，便可以申請工作假期簽證。

「兩年後呢？工作假期簽證到期後，仍沒有找到合適的工作，可否到親戚朋友的中餐館或中式超市工作，申請工作簽證？」師妹續問。

在現時的政策下，申請工作簽證確實是滿困難的。主要的原因，是由於英國公司為非歐盟人仕辦理簽證的過程很繁複，一般的公司都

不願意辦理，只有很少數規模比較大，而又真的需要聘請非歐盟人仕的公司，才會為僱員申請簽證。

申請工作簽證的流程是怎樣的呢？首先，英國公司必須向移民局申請僱主擔保許可證，證明想要聘請的職位達到指定的年薪要求。根據移民局最新發佈的政策，從二零一七年四月六日起，申請人普遍必須達到至少三萬鎊年薪（部分人力短缺工作除外），才可申請工作簽證。五年後，申請人更需達到至少三萬五千鎊的年薪，才可申請永久居留權。

其次，英國公司必須證明該職位屬於人力短缺的專業行業，或證明經過本地廣告招聘外，仍找不到合適的英籍員工，才可聘請非歐盟人仕。由於申請僱主擔保許可證的過程繁複及需時，即使公司願意幫忙，最後亦只有少數的公司能成功申請此擔保許可證。

**移民解讀077**

## 工作簽證的基本申請要求是什麼？

英國工作簽證是為有意到英國工作的人仕而設，申請人必須受僱於持有僱主擔保許可證的英國公司，並達到至少三萬鎊的年薪，部分人力短缺工作除外。另外，公司必須證明該職位屬於人力短缺的行業，或證明經過職位廣告招聘後仍沒有合適的英籍員工，才可擔保非歐盟人仕申請工作簽證，申請人最快可在第五年取得永居。

**CHAPTER THREE**
夢 想 從 不 怕 晚
海外公司首席代表簽證/工作簽證/投資者簽證篇

## 英國現時是否有高技術移民計劃？

沒有，從前的高技術移民計劃 (Highly Skilled Migrant Programme) 已在2008年取消，後來取而代之的技術移民計劃 (Tier 1 (General) Visa) 亦已在2015年正式取消。

## 留學生在英國畢業後，可以什麼途徑留在英國？

留學生在英國畢業後，可考慮先申請工作假期簽證，給自己兩年的時間嘗試找工作。若申請人在兩年內找到合適的工作，而僱主亦持有擔保許可證，便可申請工作簽證。

BY JANINE

# 友情同樣美麗

到了英國年多，朋友問我有否識到「外國朋友」，想了想，我每天也遇見呢！

每天早上由家中步行到 Victoria station, 都會經過一個露天停車場，由一個印度人（有點像兒時恒生銀行的大肚子護衛呢），負責指示泊車及收費，我們每次遠遠的行經，他都會豪爽地「Morning！Morning！」的打招呼，甚或攀談幾句，天氣冷的日子，他仍然開朗又勤快的帶領車子泊好，敬業樂業開懷的工作和生活，我也要跟這「朋友」學習呢！

到了 Victoria station , 習慣到 Greggs 買 bacon omelette roll 再加 cappuccino 在火車上作早餐，冬季時尤為重要，這裡的一位年輕店員，已記得我的喜好，到 counter 若遇上她，我總會說：morning! the same, thank you，對呀！就像在香港慣常光顧的茶餐廳般親切。有一天，她問我在哪裡來又做什麼工作呢？然後如是這般，大家算是認識了吧，她說希望能到香港旅遊，「我帶路吧」大家相視而笑，又是愉快一天的開始。

上了不停站到 Liverpool 的火車，遇上查票的英國 aunite, 純正易聽的英文而且十分友善，她見過我的 rail card 數次後，說認得我們了，只看車票就可以呢，大家見到總會閒聊一會，遇上天氣差誤點了的班次，她都會幫忙解釋。聖誕節前她穿上了節日服飾，我稱讚她 nice

dressing, 也樂了一陣子呢！

是的，我在英國認識的「外國朋友」都不是什麼大老闆又或企業管理層，他們容或只是社會基層，但都是默默耕耘對社會有貢獻的本地人。我亦只是希望跟他們一樣，盡責緊守自己的崗位，為人生下半場的安居地而努力。

香港的好朋友，我依然想念您呢，今天的您好嗎？

BY EDMUND

## 補遺：

相片的小飾物是 2017 年曼徹斯特恐襲後，重開 Victoria station 時在站內取得的，相信是有心人手造的，以鼓勵大家都愛這個城市。

**移民解讀080**

## 何謂 Rail card

英國車費不便宜，像我這樣每天往返曼徹斯特及利物浦，除了駕車，火車是方便快捷之選，若果符合某些條件，就可用30鎊年費申請 Rail Card，可節省約30%票價，長途車尤為化算。
https://www.railcard.co.uk

# 分離從來不易

二零一七年二月，寒冬。

有一次在咖啡店裏，與瑋思談到了生命的終結。

「若果主申請人到了英國後不幸離世，屆時家屬的簽證會怎樣？」

「怎麼這樣說呢？」

「沒什麼，只是很多事情說不定的啊。」

其後每隔一段時間，總會再收到這樣的提問。後來有客戶甚至指出，由於英國的遺產稅很高，以二零一八年的稅率為例，遺產稅高達百分之四十，因此要在移居英國前作好多方面的打算，包括立定遺囑，保障自己及家人的資產。

是的，生命短暫，誰又知道明天或未來幾年間將會發生的事情呢？根據現時的移民法例，主申請人一般需要與家屬一起在英國居住五年，才可獲得永久居留權。若主申請人在取得永久居留權前不幸離世，除了英籍人仕的家屬外，其他一般情況下，家屬的簽證也會自動失效，屆時家屬需要在指定的限期前離開英國，或在英國境內轉換其他類型的簽證，重新計算居英的時間，才可申請永久居留權。

相反，若配偶在取得永久居留權前不幸離世，情況則會有所不同。由於配偶的簽證不會影響主申請人，因此若配偶離世，主申請人的簽

證會繼續有效。同時，主申請人在法例上會自動獲得小孩的唯一撫養權，小孩亦可在第五年一起申請永居。

人離開世界後會到哪裡？小時候的我總有這樣的疑問。

記得第一次接觸生命的終結，是在初中的時候，那天突然接到消息，爺爺離開了。我跑到了醫院，看著眼前的一切，不敢相信是真的。他的笑容及話語，還有小時候陪伴著我成長的片段，仍然深印在我的心田，然而，生命就在那一瞬間結束了，連道別的機會也沒有嗎？

長大了以後，因為生命裏的經歷，讓我開始接觸信仰，反思生命的意義。在短暫的生命旅途中，我們每天忙碌著的到底是什麼？生命終結之時，能夠帶走的又有多少呢？

隨著歲月的增長，後來終於明白，縱使地上的生命或許短暫，然而，生命裏曾經相遇的人，彼此生命的連結和觸碰的片段，以及那份愛的見證，卻會一直停留在我們的心裡，繼續滋潤我們的生命，直到永遠。

**移民解讀081**

## 若果主申請人到了英國後不幸離世，屆時家屬的簽證會怎樣？

根據現時的移民法例，主申請人一般需要與家屬一起在英國居住五年，才可獲得永久居留權。若主申請人在取得永久居留權前不幸離世，除了英籍人仕的家屬外，其他一般情況下，家屬的簽證也會自動失效，屆時家屬需要在指定的限期前離開英國。

# 只有眼前路

2016 年 7 月下定決心，咬緊牙關籌備書店事宜，難題一個接一個，同年 12 月 7 日終於正式開業，2017 年 1 月《CultureCross Magazine 四方文化誌》創刊號出版，同時亦聘用了兩位合資格的員工，第一階段的挑戰總算過關。

當時總算是暫時舒了口氣，但「創業難，守業更難」的道理我很清楚，因為另一階段的考驗隨即開始。在資源有限的情況下，在剛移居到來英國經營一盤生意，其實殊不輕易，以下是開業一年時的體會，有關在英國營商，我也只是跌跌撞撞，並非專家，請查詢可信任的專業人士。

## 要有接受挑戰的決心

在英國營商，實在比香港更不容易，其實我從來覺得企業家簽證的原意，就是因為本地人對於創業不太熱衷，原因是在英國創業而能持續經營的實在不易，所以才有企業家簽證的出現，以爭取更多外來人經營中小企業，創造更多就業機會。

所以，請有接受挑戰的決心和心理準備。

## 店舖偷竊

　　網友 inbox 問我有否黑社會收保護費，幸好暫時未有，但偷竊是常有的，小店亦曾被光顧數次，詳情可參考另一篇文章，其實就算當場捉到小偷都無用，因為警方只會關幾天就放人，對於慣犯來說，no big deal！

## 換貨退款

　　英國重視消費者權益，所以做零售都要有顧客退款或換貨的準備，聖誕假期過後更是退款高峰期。不妨定下一些準則，例如：售出後多少日，在店舖當眼處張貼，能在購物收據上列明更佳。

　　記住，除了某些新鮮食物（我也試過燈膽也是不行），貨品退款或換貨基本上是必須的。

## 商舖用途

　　一般商場舖、High Street 商業大街舖都有既定用途，例如：零售、醫務所、食肆等。可向地產代理或業主查詢，其實在市議會 council 亦有詳細列明，如果要改用途，當然要業主首肯，亦要向市議會查詢，記緊改用途要多花時間，留意內政局對企業家簽證的要求。樓上舖我亦曾考慮，但業主不同意改用途而作罷。

## 學校及商業區假期

如果在大學區或附近，要留意每逢 team break，很多學生返回原居地，人流會下降，營業額會有一定影響。

至於在商業區，就要留意英國的大時大節，很多白領放假，例如 12 月，不少人是由 12 月中旬一直放到 1 月初左右，這點在考察時要留意。

## 堅持定改變

申請簽證前做的資料搜集及在地考察固然重要，但現實到來實戰又是另一回事，要有心理準備與想像的有落差，到時堅持信念守下去抑或改變生意模式，我認為要有調整的準備。

小店開業時主力賣中文正體字書，兩年多後的今天在英文書、簡體中文書、文具及精品類別上已經加強。

## 生意不似預期

一旦生意未如預期，應否推倒重來，再經營另一盤生意呢？首先，若果是新申請企業家簽證者，要留意內政部每年的改例，尤其對於不按商業計劃書的案例有否修訂，請查詢專業人士。我始終認為按照商業計劃書上的描述去做比較理想，盡量不要放棄「本業」，毋忘初衷，最重要是五年後取得永久居留權。

在開業後的整整一年裡，經歷過多少跌撞，遇到的難題也不斷，但我從未有想過放棄，因為我知道，我再也沒有更大的勇氣重新開始，也沒有更多的五年可以虛耗。

星期五晚在利物浦往曼徹的歸家的火車路途上，我 loop 著夏韶聲的「永不放棄」：

# 經多少次衝擊叫我受氣 　# 淚也滴滿了地

# 偏偏我不放棄 　# 停住眼淚鼓起勇氣

# 永遠奮鬥就似沒有盡期 　# 我跌下再翻起

**移民解讀082**

## 除了店舖偷竊，還有其他要注意嗎？

除了偷竊，還有唱錢黨、假紙幣等，惟有事事小心。

# 家中的陌生人

BY JANINE

為了努力學習寫作，過去的一段日子常逛書店。有一次，在「香港專題」的書架上，看到了一本有關住在「家中的陌生人」的書。

所謂的陌生人，指的其實是外傭姐姐，書中訴說著香港三十三萬外傭與僱主當中的故事，有人為家庭犧牲，有人為逃離某種生活，有人為實踐個人夢想，教人反思著到底外傭服務是不是香港家庭的必需品呢？

捧著那本書的時候，不禁想起童年時外傭姐姐陪伴我一起成長的片段。

「我可以帶著外傭姐姐跟我們一家移民英國嗎？」客戶常問道。

在英國眾多簽證政策當中，的確有一項名為外傭簽證。然而，要達到這項簽證的要求，僱主必需證明其主要居住地為英國境外，而帶同外傭姐姐到英國的目的，必須為短期逗留，如陪伴僱主到英國旅遊或公幹等。

同時，外傭姐姐必需在申請簽證前已被僱主受聘至少一年，如順利獲批，簽證的有效期為六個月，外傭姐姐必需與僱主一同入境，僱主需要根據英國僱傭條例付最低工資，及提供住宿和假期。因此，對於一般移民英國的家庭而言，基本上是無法申請外傭姐姐到英國的。若果真的要帶外傭姐姐到英國短期逗留，則要另想辦法了。

　　小時候，爸爸媽媽忙碌工作，我的童年大部分時間有著外傭姐姐的陪伴，外傭姐姐除了照顧我的起居飲食和接送上學外，還會陪伴我一起做手工，一起練琴，一起歌唱。我和外傭姐姐的感情尚算不錯，她們亦陪伴我走過了許多個的春夏秋冬。

　　記得第一次出發到英國留學的那個晚上，爸爸媽媽和外傭姐姐到了機場送機，爸爸媽媽一直含淚抱著我，不捨之情湧上了心頭。外傭姐姐如此問道：「還記得我曾教你的家務嗎？我不在你的身邊，到了英國要自己來學習了。」

　　「記得啊。」我含淚點頭說。

　　懷著不捨之情踏上了飛機，經過十多小時，終在英國的清晨到達機場，並到了我的新居。新居旁邊有一間英式超市，還記得我買了一大堆冷藏食品回家，剛剛開始的那幾天還好，家裏的焗爐很方便，每天放學回家便可品嚐美味的料理。

　　大概過了一星期，我開始想，接下來的幾年不會天天都要吃焗爐的食物吧？因為開始想念家裡的家常便飯，於是便開始學習著烹飪，

**移民解讀083**

## 英國有外傭簽證嗎？

外傭姐姐必需在申請簽證前已被僱主受聘至少一年，如順利獲批，簽證的有效期為六個月，外傭姐姐必需與僱主一同入境，僱主需要根據英國僱傭條例付最低工資，及提供住宿和假期。

筆者接受《彭博商業周刊》的訪問，
詳述香港人移民的狀況。

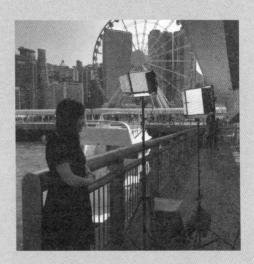

幸好當時居住的小鎮有中式超市，買東西也很方便。

　　沒有了外傭姐姐的生活，很多事情必需學會獨立處理。除了烹飪，
家裏的大小事務，如清潔、打掃等工作，都要自己來學習。還記得在
英國的第一年暑假，當時居住在校園旁的小屋，夏天還要處理滅蟲和
剪草等事宜，生活就是充滿著不停的學習啊。

BY JANINE

# 英國婆婆尋找史力奇的故事

時間回到 2017 年 12 月上旬，帶病經歷十三小時航機，匆匆的回到曼徹斯特，回家梳洗後，立即又帶著在香港帶來的貨品回到利物浦的店舖，是的，聖誕是銷售旺季，不能停下來。

「那個英國婆婆來了」店員走到辦公室告訴我。

## 英國婆婆的快樂聖誕

故事要從 2016 年 12 月差不多時候說起，書店剛開業不久，有位架著步行支架的英國婆婆來到小店，看中了我的「非賣品」史力奇，這史力奇是我十年前在日本帶回香港的景品，現在又千里迢迢的跟我來到英國，所以真的未能割愛。

跟她攀談起來，原來她是來附近的醫院診治她的腳患，而她亦很喜歡姆明家族呢，珍藏了一個姆明公仔，但從未見過這樣子的史力奇，我答應幫忙在香港及日本留意一下。

她好像在 2017 年暑假曾再次造訪，但我剛好回港所以未能撞見，這次到來，雖然我病未好一臉倦容，我依然跟她說聲對不起，因為真的找不到她想要的史力奇呢。

她連聲說不打緊，但想買聖誕禮物送給她的主診醫生，原來她的醫生是香港人，所以請教我們哪些適合呢，最後我給她選了香港電車擺設，再加聖誕咭，她滿心歡喜說她的醫生一定會喜歡呢，看著她架著支架的背影，有點莫名的感動。

小店生意談不上很好，但人情味總是不缺，我念記的是小時候的香港，守望相助，窮亦窮得快樂的時代。朋友常說，不妨試試在英國仍有很多回報不錯的生意呢，我只是說在這裡我只想做我喜歡的，僅此而已。

對於未能為 Kathy 婆婆找到史力奇，依然耿耿於懷，決定將她的故事寫下來，以「英國婆婆的快樂聖誕」為題放在我的專頁。

## 香港人的人情味

是的，自 2017 年聖誕節在我的專頁刊出這故事後，陸續有朋友告知找到史力奇了，真的非常感謝您們，其中一位朋友找到的跟我的非賣品非常接近，還不計路遠親自送到我在香港的辦公室。

2018 年農曆新年前 Kathy 婆婆趁著到醫院覆診的空檔到來小店，我告訴她在香港的朋友「可能給她找到了那史力奇」，希望她在復活節假期後再到小店，她連聲說「我的天，真的嗎？」

回到香港，當我見到史力奇時，「嘩」的一聲叫了出來，是一模一樣的啊！香港的朋友您真是了不起，我的是大約 10 年前在日本的景品，您竟然也找到。我小心翼翼的將史力奇帶回英國，又將他包裝好，

Kathy 婆婆終於遇到她喜愛的
史力奇。

貼上「not for sale」放在收銀櫃檯的後方，就像等待著新的主人。

　　四月中旬一個難得天晴的上午，開店不久 Kathy 婆婆架著支架到來書店，她今天戴上七彩帽子，比起早前幾次都精神，她在店內也已可以自己步行，腳患似乎有了改善，我在店後的辦公室玻璃看到她，連忙放下早餐跟她打招呼。

　　我將史力奇送給她的時候，她驚喜的神情我現在還記著，她說今天很開心很感動，連聲道謝我們，我亦將這次「尋找他鄉史力奇的故事」原原本本的說了一遍，她叮囑我要代她多謝送給她心愛史力奇的香港朋友 Janet。

　　是的，香港縱使變樣，香港人的人情味仍是滿滿，我又怎會不記掛著她呢？！

朋友送給筆者的史力奇，
仍好好珍藏。

　　再次看到 Kathy 婆婆架著支架一個人離去，我知道她這刻並不孤單，因為她有了心愛的史力奇，還有我們呢！

　　如是這般，小故事每天也在延續。

　　有些朋友問我，自家經營日復日的工作，倦嗎？我依然會説，在香港營營役役的生活，現在，我只想抓緊光陰一分一秒，看著書店的小風景。

　　補遺：認識了十年的好朋友看過我的網誌後，才知道我喜歡史力奇，就在早前回港時送我一個小小的，收到後感動得想哭，卻原來仍有您的掛念，被記掛的人是幸福的。

　　您好嗎？我很好！

# 追憶起往年

　　摩天輪轉了一圈，想起自己在英國居住將近十年，許多人問，你拿到英國永久居留權了嗎？其實，英國有一個十年合法居留以取永居的途徑，是一眾留學生與家長的謎思。

　　十年長期居留以取永居的方式是為長期居留英國的人士而設，申請人必須在英國連續合法居住至少十年，並在十年期間不離開英國多於五百四十天。此途徑看似簡單，但要滿足居住要求，還是有一定的難度，此類簽證主要適合在英國居住多年的留學生，他們一般在早年來到讀書，普遍以學生簽證方式滿足十年的居英要求。

　　除了十年的合法途徑，其實還有一種二十年的長期居留（從前為十四年，後來改了為二十年），此途徑是給在英國逾期居留的人士，以人權的方式申請居留。

　　追憶起往年，在英國從事移民工作的生涯中，不少為逾期居留的個案，當中有不少申請人是通過旅遊或學生簽證來到英國，後來因為種種的原因，一直以非法的身份留在英國。至於他們為什麼要逾期居留，是什麼原因令他們選擇留下來而不返回原居地呢？他們在英國的生活又是怎樣的呢？

　　記得有一次，瑋思的師弟和友人來找我，同是文化人的他倆，與我分享他們想到英國創立的媒體行業，願把相關的新聞資訊及文化知識帶到當地的社區，特別為這群華人提供文化生活的體驗，我聽後被

畢業了，然後呢？

他們的願景和抱負深深感動。

或許，每個離鄉背井的人，背後都有他們的故事和抱負，旅途上或許會遇上挫折，或許會碰到難關，但更重要的，是擦乾眼淚後，能夠重新出發，勇敢走下去。

**移民解讀084**

## 十年合法居留以取永居的基本申請要求是什麼？

申請人必須在英國連續合法居住至少十年，並在十年期間不離開英國多於五百四十天，才可在十年後申請永居。

**移民解讀085**

## 以十年合法居留取得永居後，最快何時可申請入籍？

獲得英國永久居留權後，申請人最快可在一年後申請入籍成為英國公民。申請英國公民時，申請人需要證明過去五年間沒有離開英國超過四百五十天。

# 留下了當初一切在懷念

到過我在香港的辦公室，都會見到這塊畫框，是的，又是一個思念從前的故事。

應該是五／六年前的夏天，香港的天氣悶熱得令人窒息，就在某天的午後，獨個兒由上環信步到中環石板街，每當心情納悶我總會關掉電話，一個人躲在舊地舊物書店戲院裡。

就在石板街的舊物攤檔，看到了這畫框，畫框內裝裱了從前的香港旗幟，盛載著的是我的美好回憶。攤檔老闆是一個年長的伯伯，很是健談，除了舊物，還有賣一些不同國家的旗幟，他說最近多了人找從前的香港旗，但來貨已不易了，我問是什麼原因呢？他只說大家都明白的吧。

老伯說，那昔日的香港旗幟畫框是很久以前回收的舊物，放了在藏貨的地方很久了，見多人找從前香港殖民地的東西，所以從老遠放在這，看看有沒有買家。

我問：價錢如何呢？

他說：年輕人（其實我一點也不年輕），跟你談得投契，就 180 元吧。

我問：你還有其他收藏起來的嗎？

他說：都沒有了，這些年很難再見到皇冠頭的舊物了。

我放下 200 元提起畫框準備離去，老伯跟我說：「年輕人，別老是想著過去了。」

我咬一咬唇，「嗯」一聲就別過頭走了，很想哭。

若果二百塊錢能買回最美好的回憶，多好。

混雜的空氣夾著熾熱的陽光，汗流浹背的將香港旗畫框帶回辦公室，認認真真的抹過乾淨，就像翻新了我的記憶，那些年那些事，一個人的幾段往事，回憶不一定美好但珍貴。

朋友曾說：盡力為自己創造美好的回憶吧，我卻認為，雕闌玉砌的美好回憶就像利東街，不要也罷，回憶的珍貴在於，你說苦我說是甜。

畫框就放置在雜亂的辦公桌上，出奇的沒有違和感，如是這般伴隨了我好幾年了，移居英國也沒帶上。

因為，香港旗是屬於香港的。

畫框就放置在雜亂的辦公桌上。

CHAPTER FOUR

# 憑 著 愛

## 配 偶 簽 證 篇

# 分隔兩地的戀人

氣溫只有五度的十二月初。經過十多小時的旅程，飛機終於降落在倫敦希斯路機場。女孩整理著手上的化妝包包，懷著期待的心情，準備踏出機門。

「終於到達倫敦了！」女孩輕聲說。

她提著手提行李，經過機場的通道，到達移民局的入境處。排隊的人還是滿多的，大概等候了五十分鐘，終於輪到女孩了。她把護照及機票一併遞給入境人員。

「你打算在英國逗留多久？」入境人員問。

「我的丈夫是英國籍，他通過九七年的居英權計劃取得英國護照，兩個月前移居到了英國，我是來跟他團聚的。」女孩回答說。

「你持有配偶簽證嗎？」對方問。

「我只有 BNO 護照，打算入境後在這裏辦理簽證。」女孩說。

「所以你目前並沒有任何簽證？」對方重覆問道。

「現在沒有，打算入境後辦理。」女孩重覆著。

經過一連串的對答，入境人員告知：

「很抱歉，如果你想和丈夫團聚，必須回原居地辦理簽證。」

「可是，丈夫就在接機處等著我，我們已經分隔好一段日子了。我能否先入境幾天，跟丈夫見面，再回去辦理簽證？」事情來得太突然，女孩開始眼泛淚光。

「真的很抱歉，由於你早前申報來英國的意願為定居，根據入境條例，我們沒有辦法讓你入境。」對方說。

「可是……」女孩欲言又止。

「我們會儘快為你安排飛機的。」對方說。

半晌，女孩才意識到這次真的無法入境了。可是，在她的記憶裡，她依稀記得，曾經有人跟她說過，持有英國海外公民護照護照可在英國逗留六個月，並且可在英國當地辦理簽證的，不是這樣嗎？

女孩含淚給我致電，訴說著她的經歷。沒錯，雖然持有 BNO 護照可在英國免簽證逗留六個月，但法例上只是遊客的身份而已，是無法在英國境內辦理簽證的。

「可是，為什麼我的朋友可以在英國境內申請呢？」女孩茫然地問。

「她是以什麼方式進入英國的呢？」我問道。

「我的朋友在英國讀書，持有學生簽證。」

噢，因為朋友持有有效的簽證，所以可在英國境內直接換轉配偶簽證。而女孩呢，因為是遊客的身份，所以無法在英國境內辦理。

「原來如此！」她終於弄清楚了。

CHAPTER FOUR
憑　著　愛
配　偶　簽　證　篇

「那麼，接下來的程序是怎樣？」女孩的丈夫在電話的另一邊緊張地問。

接下來嗎？如果文件準備一切順利，加上使用快證，大概三十個工作天便可取得簽證了。

「如果這兩週準備好文件，大概就是情人節之前可取得結果吧！」丈夫說。

「你會等我嗎？」女孩問。

「傻瓜，你忘了我們在教堂裏的誓詞了嗎？」自今以後，無論安樂困苦，富厚貧窮，我必愛護你，敬重你，終身不移。

**移民解讀086**

## 申請人是否可以在英國境內辦理配偶簽證？

若申請人只持有遊客的身份入境英國，並不能在英國境內申請配偶簽證。相反，若申請人在申請時已持有超過六個月的有效簽證，則可在英國境內辦理配偶簽證的申請。

**移民解讀087**

## 若申請人在英國入境時被拒，日後如何作出配偶簽證申請？

一般情況下，只要申請人符合相關的法例要求，返回原居地作出申請便可。

# 論到得失未到終點
# 誰又可計算

有朋友看完「只有眼前路」這篇文章後，方才知道原來在英國營運生意的困難不少，問我：「值得嗎？」

想想，原來剛好 landing 英國兩年了，卻又要從三年前說起。

三年多前夏秋之間那場運動後，身邊不少朋友都有移民的衝動，相信是情緒的起伏反應，數個月後又重回營役的生活，部分朋友從無力感變成政治冷感，有些則偶有某些事件（如潛建包容港鐵等等，其實也不是偶然），而又再泛起漣漪，但只有少部分朋友真正一步步落實移民。

至於我，在情緒跌宕過後，經歷理性的思考和分析然後判斷。是的，認識我的好友都說我是個很理性的人，我會說我對於絕大部分的事情都是理性得過份的人，不像我寫的文字般。

我當時的判斷是，香港的政治及社會環境只會每況愈下，任何人做任何高官或議員也改變不了，基於這個判斷，一是想方法離開，一是留在香港做個不問社會事的香港人（但我做不到），我最終選擇前者。

當時曾跟好友商議過合組名單申請企業家簽證，大家的背景相近、生意看法及目標頗一致，但在冷靜下來沉澱過後，社會事又好像平靜了一點，就在決定申請前，好友決定放緩移居步伐，留港放多點時間發展自己的品牌。

三年後，好友在香港的自家品牌有了不錯的成績，但她亦承認錯過了移居英國的最好時機。而我成功申請企業家簽證後，盡力兼顧英國及香港的業務，當然在英國仍在面對生活適應，又或生意阻滯等事情，但人生本該如此，怎會事事順利呢，最重要是清楚自己的目標。

而若我不在適當時候做決定，恐怕再沒有機會移居英國，很簡單，只要內政部將企業家簽證由£20萬調整至£30萬，我都要放棄。

其實我也真是羨慕早年已有外國居留權的朋友，例如有居英權及其配偶子女、以往在外國讀書已取得該國居留權，又或80/90年代移民彼邦後又再回流香港的朋友，因為你們已有一道活門，在最後關頭，還可選擇「去」或「留」。

是的，我三年前的判斷是香港的境況將會比以往任何時候都要壞，而亦清楚明白要移居外國只會愈來愈難，香港人那種無路可逃的窒息感覺，我是完全感受到的。

「值得嗎？」

「其實得同失係無絕對嘅。」

「至少現在我已為自己為身邊的人打開了半道活門。」

## 合組名單申請企業家簽證可行嗎？

可以的，我也曾跟好友相議過合組名單申請企業家簽證，大家的背景相近、生意看法及目標頗一致，但最後好友的家人未有移民的心理準備而作罷。其實也不是不好，最不好就是其中一方抵英後才退出。所以準備合組名單申請的朋友，記緊雙方，除了主申請人，同行的家人也要很了解並清楚明白這是五年的共同進退。

## 想以企業家簽證移民，首要考量什麼？

對我來說，首要考量是投資金額，只要內政部當日將企業家簽證由£20萬調整至£30萬，我都要放棄。四年前左右，內政部就是以三個星期通知，就將 Tier 1 Investor 的投資金額由£100萬調整至£200萬。

BY EDMUND

# 天涯海角的相遇

　　不知不覺，摩天輪來到最高處，坐在同一車廂中，是一對熱戀中的情侶。曾經跟戀人在摩天輪上看過最美的一幕嗎？大學畢業那年，同學們總說笑，留在英國很容易，找個英國人嫁了就可以。後來，得知很多朋友曾在英國工作假期中遇上英籍的另一半。

　　曾認識一位來自台灣的女孩，在英國工作假期時，遇上土生土長的英國男生。他們是藝術家，相識於英國的天涯海角，初次見面已互生情愫，相戀半年後，簽下一紙婚書。

　　女孩以為在英國結婚後，便能申請配偶簽證，可是，她並不知道，由於當時持有的是旅遊簽證，並不可在英國境內申請。後來，女孩不得不離開英國，回到台灣辦理簽證。經過兩個月漫長的等待，女孩因為未能滿足資金的要求，再次被拒簽。

　　「我很想念丈夫，我們家有一隻小貓，可以用這理由上訴嗎？」女孩問道。

　　可是，這並不是上訴的理由，由於她申請時沒有達到法例要求，根本無法上訴。根據移民法例，英籍配偶需要達到一萬八千六百鎊的年收入，才可符合資金要求。在收入不足的情況下，申請人必須在申請簽證前六個月，持有六萬二千五百鎊現金存款 。

BY JANINE

「藝術家都很窮，我在台北桃園市有一棟小小的房子，可以用嗎？」女孩苦笑說。

很可惜，現金存款並不能由房子或資產代替，除非女孩能把房子放售，取得現金。

「本來打算去英國後才放售，現在唯有看看能否把房子儘快賣出吧！」女孩很幸運，很快找到了買家，或許是對丈夫及小貓的思念，讓她辦起事來特別有效率，她完成賣房手續後，拿著房屋買賣契書及銀行帳單，讓翻譯公司譯成英語。

重回台北英國簽證中心，女孩抱著戰戰兢兢的心情，把厚厚的文件交上，這次一切很順利，後來她移居了英國的天涯海角，與丈夫挽手相擁著滿滿的幸福。

BY JANINE

---

**移民解讀090**

### 配偶簽證的常見拒簽原因是什麼？

配偶簽證所需的文件繁複，不少拒簽的原因為文件的格式或內容不正確，申請人必需確保所提交的文件完全符合法例的指定要求。另外，財政要求為配偶簽證最複雜的部分，也是最常見的拒簽原因之一，申請人必需確保其收入或現金存款完全足夠。

# 哪裡會是個天堂

朋友問我：「英國樣樣好嗎？」

我肯定回答：「當然不是。」

我在不同的文章也有提及在英國生活的不便，又或營商環境的不足，其實每個人或家庭移居海外總有不同原因，我絕不是亦無必要說服其他人移居英國又或海外。

我一直信奉自由主義，每個人都是獨立自主的個體，無論是生活模式、職涯規劃、宗教信仰以至戀愛婚姻及性取向，都有自己的自由，獨立思考、自主自決是最寶貴的。

至於英國又或移民的生活「好」與「不好」，我有我的感受，別人有自己理解，我是不會「代」其他人決定的，我只會跟他們說我在英國遇到的「好事」又或「不平事」，最後移民與否總是要自己面對的。不過記緊 timing 的重要性，「對的時間做對的事」跟「對的時間遇上對的人」同樣重要。

就如我的朋友呻去年香港冬天的天氣又雨又凍，我會說英國整整四至五個月的冬天更冷更多雨，曼徹斯特的冬天平均接近 0 度，又凍又風又雨又雪又冰粒，但有些在香港的朋友說香港夏天太熱了，比較喜歡英國這樣的天氣。

對的時間做對的事，
移民也如是。

BY EDMUND

上世紀 90 年代，星加坡想在香港吸納移民，在電視廣告高唱：「哪裡會是個天堂，星加坡」，我細細個都識得回應：「我讀得書少，你唔好呃我。」

雖然我居住在英國時間不長，但這裡的生活限制、社會問題、政治氣候也是有皮毛認識，而對於香港的狀況，我同樣有自己的看法，別人也不容易動搖我。

我的忠告是，移民不是旅行，別被自己虛擬的美好想像掩蓋，又或過於意氣用事，還是認認真真的計劃，然後 step by step 的執行比較好。我常說，上世紀 80/90 年代的移民潮是對未知將來的恐懼，這幾年的移民是完全看清了未來，不少九七回流香港的又再二次移民了。

朋友問我：「留港建港、北上掘金、移民外國 哪樣好？」

我答：「好與不好是無絕對，我之良品，你的毒藥呢！」

是的，説了等於沒説。

我最後還是跟朋友説：「作最好的準備，作最壞的打算。始終年紀也不年輕了，還有多少個十年？」

**移民解讀091**

## 移唔移民好

我的朋友只去過某國家幾天旅行，就決定移民。我一直都認為，移民是人生的重整，移民更不是旅行，別被自己虛擬的美好想像掩蓋，又或過於意氣用事，還是認認真真的計劃，然後step by step 的執行比較好。

# 配偶簽證篇

申請人需要達到以下四個條件，才可符合配偶簽證的要求：

## （一） 婚姻要求

申請人和配偶需要證明其婚姻關係的真實性，並表達有意在英國永久居留的意願。

為證明婚姻關係的真實性，申請人除了需要提交結婚證書外，還需提交雙方的關係證明，如生活照、結婚照、同居地址證明、外遊紀錄、小孩出生證明書等。若雙方長期分隔兩地，需提供相關的電話及網路通訊記錄，以證明溝通紀錄。

另外，若申請人或配偶曾有離婚紀錄，則需提交離婚證書及提供有關離婚的資料，包括前配偶的姓名、國籍、出生日期、結婚日期、離婚日期等。

## （二）財政要求

　　根據現時法例要求，申請人需要證明的財政要求 或 存款要求為以下：

| 申請人數 | 英鎊年總收入<br>(Gross annual income in GBP) | 英鎊存款要求<br>(Cash savings in GBP) |
|---|---|---|
| 配偶 | ￡18,600 | ￡62,500 |
| 配偶 + 一位小孩 | ￡22,400 | ￡72,000 |
| 配偶 + 兩位小孩 | ￡24,800 | ￡78,000 |
| 配偶 + 三位小孩 | ￡27,200 | ￡84,000 |

　　申請人可根據個別情況，通過以下六種方式達到這項要求：

| 方案 | 財政要求 | 詳細要求 |
|---|---|---|
| Category<br>A & B | 英國工作收入<br>或<br>海外工作收入及<br>英國工作錄取<br>(UK salaried and<br>non-salaried<br>employment<br>income<br>or<br>Overseas<br>employment<br>income + UK job<br>offer) | 若英籍配偶在申請時已被同一英國僱主受聘六個月或以上，只需證明該工作的年總收入。<br>相反，若配偶在英國的受聘時間少於六個月，除了需證明該工作的年總收入，還需證明配偶過去十二個月的年總收入。<br>另外，若英籍配偶在申請時受聘於海外的僱主，則需證明該海外工作的年總收入，及證明配偶已獲得英國工作錄取，並會在申請後的三個月內到英國開始新工作。 |

| | | |
|---|---|---|
| Category C | 非工作收入 (Non-employment income) | 申請人或英籍配偶可利用申請前十二個月的非工作收入達到財政要求，該收入可來自英國或海外，常見的例子為房屋出租收入。 |
| Category D | 現金存款 (Cash savings) | 若申請人或英籍配偶沒有足夠的工作收入，可選擇以現金存款以達到財政要求。所需的現金存款視乎個別個案而定，相關的計算方法為：<br>(年總收入要求 – 實際工作收入) x 2.5 + 16,000<br>舉例說，若申請人或英籍配偶沒有任何工作收入，在沒有小孩的情況下，其計算方法為：<br>年總收入要求＝£18,600<br>實際工作收入＝£0<br>所需現金存款＝£62,500<br>((£18,600 – £0) x 2.5 + 16,000)<br>現金存款要求的時間為六個月，可存放在申請人、配偶、或雙方名下。<br>若資金來源為出售房產、投資、或強積金等，現金存款的時間可根據個別情況縮短。 |
| Category E | 退休金收入 (Pension income) | 申請人或英籍配偶可利用申請前十二個月的退休金收入達到財政要求，該收入可來自英國或海外的退休金。 |
| Category F | 英國自僱收入 (UK self-employment income) | 若英籍配偶在申請時已被同一英國僱主受聘六個月或以上，只需證明該工作的年總收入。 |

## （三）英語要求

若申請人擁有英國本科或以上的學歷，或持有英語國家國籍，如美國、加拿大、澳洲、新西蘭等國籍，則可自動符合英語要求。

若申請人的學歷是由英國以外的大學頒發，可透過英國機構 UK NARIC 申請學歷認可，證明學歷為英語授課，並等同於英國本科或以上的程度。

若申請人沒有本科的學歷，則需報考 IELTS for UKVI Life Skills Level A1 考試，並於聽說兩份考卷中取得合格，證書的有效期為兩年。

## （四）住屋要求

申請人及英籍配偶需要在申請簽證前為日後的住屋作安排，可選擇住在自置的物業，短租的物業，或暫住在英國親人或朋友的家。申請人需要證明該物業有足夠的房間，以供申請人、配偶、和其小孩一家居住，並需提供相關的住屋文件以作證明。

# 審批時間

由於現時所有海外配偶簽證的申請已轉由英國本土審批，等候的時間亦相對較長。

一般情況下，配偶簽證的審批時間為六十個工作天，若選擇以快證作申請，則大約三十個工作天。申請人在申請審批期間不能離開原居地，也不可入境英國。

# 獲批年期

配偶簽證的首次獲批年期為兩年九個月，申請人可在兩年六個月後申請續簽，再獲批兩年六個月的續簽，五年後申請永居，六年後可申請英籍。未來五年期間，申請人和配偶需要視英國為主要居住地。

**移民解讀092**

## 若申請人想到英國與英籍配偶結婚，應申請什麼簽證？

申請人需要申請未婚妻/夫簽證(fiancée/fiancé visa)，獲批的有效期為六個月。申請人需要在簽證期的六個月內在英國結婚，並可在婚後申請轉為配偶簽證。

**移民解讀093**

## 若申請人與配偶已同居兩年，應申請什麼簽證？

若申請人可以證明兩年的同居關係，並提交過去兩年有關的往址證明，可申請未婚同居簽證 (unmarried partner visa)。

**移民解讀094**

## 若配偶的英籍是通過居英權二代所得，可以傳給下一代？

若配偶的英籍是通過居英權二代 (即British Nationality Act (Hong Kong) 1990) 所得，則不能自動傳給非英國出生的小孩。在此情況下，小孩一般需要跟隨申請人一起申請小孩家屬簽證 (child dependant visa)，在英國居住五年後才可申請永居。

# 最困難的決定需要最堅定的意志

香港的狀況不用多說，朋友都陸續的跑上移民顧問，他們推介的方案層出不窮，不僅是英國企業家簽證，其他國家也如是。

朋友 A 跟某顧問說好了澳洲投資移民計劃，原本約定到辦公室落實簽約，怎料到在簽約一刻才被告知不符資格，建議朋友 A 轉為澳洲創業移民，並入股他們介紹的澳洲某公司，說之前搞錯了，A 恐妨誤中陷阱立即打住，他自言又回到原點，白花了接近一年時間。

朋友 A 再找我詳談英國的企業家簽證，但某些細節又未符合要求，其方案要再調整，即是又要再花時間。再次站在十字路口，他開始有點無力感，決心和信心都有所動搖。我能做到的，只是為其建議另外可行的方案，當然還有在困難的時候，予以鼓勵和支持。

朋友 B 聽信另一移民顧問推介英國企業家簽證保證回報方案，坐著不用做還有額外回報真是好，我只能忠告 B 想清楚才決定，生意有這樣易做的話，英國又何須有企業家簽證吸引外國「企業家」來經營生意，還要有居留權的誘因呢。

我明白香港人想找一道活門的苦況，但現在似乎有點像當日英國爛尾樓爆煲前的情況，大家都可能有一點資金但不多，所以希望像小李飛刀例不虛發外，還想再有更多回報，但現實是又怎會有必賺的生

意呢。藥石亂投只會更加病入膏肓。

據聞早前英國企業家簽證獲批的個案中，已經有部分由中介人推介的「優質」「必賺」生意出現問題，若果整盤生意經營不下去，三年多的首次簽證很快過，一旦續簽失敗，不但投放的20萬鎊化為烏有，三年多的時間白費了，最後還得返回香港，絕對不值得。

是的，兩年多前我申請企業家簽證沒有這麼多「誘惑」，而我亦有自己的想法和堅持，沒經過太多疑慮就下定決心，兩年多的堅持絕不容易，汗水與淚水又怎會少呢，說我老舊也好，我是不相信不勞而穫。

我現在仍堅信，自己親手實實在在的努力經營是最理想的方案。毋忘初衷，我是經常提醒自己，萬般不捨的離開香港是為了什麼呢？

**移民解讀095**

## 一定要移民顧問嗎？

不是，我亦認識自行申請企業家簽證而成功的。

**移民解讀096**

## 怎樣選擇移民顧問？

建議自己先多做功課，了解想要的移民簽證情況，跟移民顧問一定要面談，盡量發問，評估他們是否專業盡責，對於保證回報的方案，小心為上。

移民路上有著不同難關，事前準備及下定決心申請已經不易，往後的日子容或有更多的困難和挑戰，要有更堅強的意志。

還記得「The Avengers Infinity War」Thanos 說過嗎？

**The hardest choices, requires the strongest wills**
**最困難的決定需要最堅定的意志**

# 愛是恆久堅持忍耐

　　情人節的早上，年輕夫婦帶同父母一家來到公司，準備配偶簽證的事宜。過去幾個月，他們一直為了此事宜奔波，好不容易才收集好所需的文件，以滿足相關的法例要求。

　　「文件是否準備好了？女兒能順利到英國嗎？」女孩的父母緊張地問。

　　「放心，都準備好了！」

　　眾多英國簽證類別中，配偶簽證的個案是最有趣的，由於要申報的資料眾多，包括申請人和配偶的相識經過、求婚過程、溝通方式、見面次數等，總會遇見不同的故事。

　　眾多個案中，有一個是至今最深刻的。她是一名上了年紀的婦人，丈夫在早年註冊為英國公民，後來因為工作的緣故到了英國。

　　婦人本來打算等丈夫工作穩定下來，才正式移居英國。怎料隨著移民法例的收緊，英國政府引入了一系列的新的法例，其中包括英語考試。婦人已年屆五十，儘管她不斷地努力，從起初不會說英語，到學懂二十六個英文字母，但仍然無法通過考試。

　　幾年過去了，婦人的丈夫得了嚴重的慢性肺病，無法飛往香港，甚至不得不放棄工作，連日常生活也需要醫護人員看顧。雖然婦人曾多次以特區護照的身份到訪英國，但由於入境次數太頻密，最終被拒絕入境。

婦人心想，除非她能申請到配偶簽證，否則就無法再到英國與丈夫團聚了。然而，在無法通過英語考試的情況下，怎能申請呢？婦人找到了我，問可否幫她向法院上訴。

## 向法院上訴

「你決定要上訴嗎？在無法達到英語要求下，此案並不樂觀。」我問婦人。

「我年紀漸大，如果我無法到英國，而丈夫又無法回港，我們就永遠沒法見面了。暫時仍無法預計丈夫的身體狀況還能維持多久，只能說即使只有百份之一的成功率，我也要一試，你願意幫我嗎？」婦人的話深深打動了我，經過幾個月的努力，我們向移民法院交上一大堆的訴訟文件及證人供詞，等待判決的來臨。

九個月後，法院寄來了判詞。我小心翼翼地打開信封，細讀判詞，想不到，神奇的事情就這樣發生了。根據移民法例，婦人的確沒法達到英語要求，但法官考慮到歐洲人權公約，基於婦人和丈夫的特殊情況，裁定婦人可豁免英語要求，上訴成功了！

我執著判詞，回想起上訴過程的點滴，以及婦人一直以來的那份堅持，感動得流下了眼淚。在面對抉擇時，你會選擇輕易放棄，還是憑著信心堅定前行？深信人間有情，更深信奇蹟往往發生在最後堅持的一瞬間。

婦人移居英國後，在她的照顧下，丈夫的身體狀況逐漸好轉，經歷多年的分離後，二人終可挽手前行，擁抱著滿滿的幸福。

# 人總需要勇敢生存

2018年2月某天上午到達香港，下午就跟已移民澳洲的朋友見面，因為翌日她又走了，幸運的還趕得到一年一次的見面，無奈的是大家都是真香港人，以往都曾盡力抗爭，到最後也得遠走，能不感慨嗎？

回港個多星期，跟朋友的聚會，話題總離不開移民，三年前對於我的移居不以為然的朋友，也下定決心計劃移民了。尤其是近半年的種種，已經切切實實令朋友們死心，我們曾經努力建設並且引以為傲的所有也都已破壞殆盡，只剩下無力感，連叫喊的氣力也沒了。

3月回到英國，卻又病了，依然趕著返回書店，因為承諾了交付讀者預訂的書。

朋友都説，開書店很 cool 啊！既有文化又充滿意義，更是浪漫的事啊，我只會笑笑，因為哪怕有多浪漫，還是要面對營運壓力。

今次回港，作為出版社經營者的我，行書店是工作之一，朋友都説「書店有得做呀，你看誠品...（下刪數千字）」，我在銅鑼灣及太古城的誠品，見到的是「非書類」產品之多，使我覺得應否改名「誠品百貨」。

是的，香港書店販賣非書類產品的比例，在近五年有很大變化，原因當然是書類的銷售不斷下降，要生存就得改變。

BY EDMUND

我不是商業奇才，我在英國的書店同樣遇到銷售壓力，所以近大半年將非書類產品的比例增加。另外就是正體中文書及簡體中文書的銷售有一定差別，當然有很多很多原因，不詳述了，但事實卻是如此。

　　作為企業家簽證的朋友也都知道，我們仍要面對續簽的關卡，生意的好壞也許或多或少對此有所影響，我們的壓力在於仍有失敗的可能。三年前，申請移民前我會說最重要是的是決心和勇氣；兩年前正式落地後是堅持；到了今天也許是時候作出一些改變。

　　改變並不容易但也不可怕，人們往往在安舒區太久了，對於改變有所恐懼，而我無論在讀書／職場／生活／生意上也經歷不少轉變，路縱不平但有您的支持，我依然，無畏無懼。移居的日子還得繼續，面對的是更多的考驗，我的路仍會走下去，過去如是，將來也必當如此。

BY EDMUND

## 移民解讀097

### 有沒有一句說話勉勵仍猶疑在十字路口的朋友呢？

Some people don't like change , but you need to embrace change if the alternative is disaster.

很多人不喜歡改變，但當你所有嘗試都失效時，就必須擁抱改變。

# 紀念日

三年前的初夏。

「無論疾病康健、富厚貧窮，你是否願意永遠敬愛他、安慰他、尊敬他、照顧他，與他一生共守，決無異心？」

「我願意。」穿著白紗的她堅定地回答說。

她是土生土長的香港女孩，五年前到了英國工作假期，在一次教會的聚會中，遇上了他。他是香港人，早年與家人通過居英權計劃取得了英籍，自幼在英國讀書和工作。

從相知相識，互生情愫，到披上嫁衣，步入教堂，一步一步見證著他倆的旅程，為她感恩。婚後她在香港辦理簽證的事宜，由於他是自僱人仕，財務方面需要的文件特別多，經過與會計師多次的溝通，終能收集到移民局所需的指定文件。幸好當年的審批流程較快，只需一星期，她便能取得簽證，安然地踏上飛機。

「Welcome to your new home! 」他在機場迎接她，二人開展了新的家庭生活。

兩年多過去，又來到準備續簽的時候。由於想簡化續簽的文件，她選擇以她個人的工作收入來達到財務要求。

「我正考慮轉新工作，對續簽會有影響嗎？」她問。

那天她收到心儀的公司邀請，想要轉一個新的工作環境。可是，距離續簽只有幾個月的時間，如果此時轉工，便需要提交新公司和舊公司兩份工作的資料，考慮到辭職後公司未必能提供相關的工作證明，她決定繼續留下。

這是他倆的相識紀念日，他們選擇了在這天申請續簽。來到倫敦南部的即日面簽中心，他倆懷著緊張的心情，手裏抱著厚厚的文件。

英國移民局設有境內即日面簽服務，配偶簽證的持有人可選擇到指定的面簽中心辦理續簽及永居的申請手續，等待時間為兩小時三十分鐘左右。

「如果一會兒移民官問問題，而我不會回答，怎麼辦？」她緊張地問。

「等到律師到達前，我們會保持緘默的。」他笑說。

「放心吧，申請會一切順利的。」我安慰著她。

「真的沒有面試嗎？」她續問。

「沒有啦，即使有，也是你定能夠回答的。申請表格上填寫了你們第一次見面的日子、地點、相識經過、結婚日期、過去兩年同居地址等細節，你們都記好了嗎？」

「當然記得呀！」他倆異口同聲回答說。

配偶簽證要注意的事項也不少

　　她順利提交了厚厚的文件，完成了拍照及按指紋的手續，經過兩個多小時後，續簽順利批出！

　　「是否完成所有程序，可以回家了？」她問。

　　「對呀，新的 BRP Card 會在一個星期左右寄到府上，然後兩年半後便可以申請永居了！」我由衷地為他們高興。

　　教堂的鐘聲響起，他牽著她的手往前走。

　　來自他掌心的溫暖，讓她不再懼怕，恩典總是滿滿的。

---

**移民解讀098**

## 申請配偶簽證續簽時有什麼需要注意的地方？

申請人在續簽時同樣需要達到婚姻、財政、英語、住屋等要求，並需提交過去兩年間至少六項的住址證明。有關英語方面，若申請人沒有本科或以上的學歷，續簽時需要通過 IELTS Life Skills A2 考試，永居時則需要通過 IELTS Life Skills B1 考試。

---

CHAPTER FIVE

香 港 ， 再 有
沒 有 然 後

# 我的路還未走完

於我來說，企業家簽證續簽可説是比申請第一次簽證更緊張也更迷茫，因為一旦失敗，是真正的 totally lost，我開始覺得自己有點焦慮，因為年紀也不年輕了，再也不能承受這種失敗，無論如何咬緊牙根也得拼下去。

怎麼準備續簽呢？其實流通的資訊不多，我嘗試記下少少，我不是專家，請參考英國內政部的指引及諮詢可信任的專業人士。

## 投資 20 萬鎊

何謂投資 20 萬鎊，我認識的企業家簽證朋友，有説未完全「用完」20 萬鎊就申請續簽也成功，只須將錢放在英國的銀行就可以。

我的理解是必須將錢投入到營運的生意內，包括：聘請員工、租金、裝修、宣傳、入貨、生財工具等等，我是不會用剩三數萬鎊然後押上曾經努力的一切，由準備到申請續簽整整四年有多的時間心血心機以及取得居留權的初衷，值得嗎？

## 文件的整存

企業家簽證申請的程序過程等等，現在比起三年前已有更多資訊流通，但續簽的成功或失敗個案則很少人提及，其實處理上一點也不容易。

1）記緊保留所有主申請人及同行者，到埗後所有出入境紀錄，包括登機證（boarding pass）。

2）所有公司支出及收入的發票 ，以及銀行月結單正本。

3）所聘請員工的聘請合約 employment contract、員工的護照副本、出糧的薪金證明 payslips。

4）公司每年的財務報告 Financial Statements，共 3 年。

## 生意的真實性

我是自己一手一腳建立起在英國的生意，所以公司的生意狀況及營運細節，包括星期幾收垃圾，公司假天花漏水，我也是清楚的。若果是入股或特許經營，建議盡可能了解多點，續簽是有可能面試的。

## 內政部的要求

內政部在批核簽證後，基本上是隱形的了，而一般人到了英國後，心情輕鬆了也鬆懈了，尤其是不用自己經營的朋友，總會覺得有別人幫忙睇住盤生意，不用 / 其實也很難認真看緊，但有時問題就可能出現了。例如有否因你而多請兩個當地員工，如何證明該公司多用了二十萬鎊等等。

# 持續經營的可能性

自家經營像我也要盡力改善公司的營運，內政部無明文一定要賺錢，但給當局看到可持續經營相信是錯不了。

這是一場五年的歷練，大家都要努力！

**移民解讀099**

## 何謂投資20萬鎊

我的理解是必須將錢投入到營運的生意內，包括：聘請員工、租金、裝修、宣傳、入貨、生財工具等等，雖然有說部分人未用完全數20萬鎊仍獲續簽，但我絕不會「以身試法」。

**移民解讀100**

## 文件的整存很難嗎？

必須由有英國銀行商業户口第一張月結單開始儲起，整整3年。還有要符合內政部要求的財務報告、出糧的薪金證明等等，其實也不是易事，所以建議由抵英已開始整理分類並保存，以免到2年多後需要續簽才臨急抱佛腳。

# 沿路旅程如歌褪變

二零一七年六月，仲夏。

那個夏日，我再次踏足英格蘭的土地。

從前曾住在泰晤士河南岸的我，每次回到倫敦，總會重回泰晤士河畔，享受著不同的人物和風景，為我帶來的反思。英國的夏日很美麗，泰晤士河畔的樹木正長出新的嫩葉，遊客的臉上掛著愜意的表情，在兩岸旁享受著夏日的時光。

時光飛逝，近年申請移民英國的客戶亦由最初選擇移居倫敦及近郊地區，慢慢擴展到英格蘭中部城市，如曼徹斯特、利物浦、伯明翰，再到威爾士、蘇格蘭，甚或海峽群島。

從倫敦來到曼徹斯特，跟客戶們相約在車站相見，不經不覺已經兩年多了，回想起他們初次來到咨詢，分享著創業的理念，直到他們幾位分別移居英國，一起定居曼徹斯特南部，互相有了照應，聽著他們的分享，特別是小孩子在生活上的改變，非常感動。

客戶為我送上親手烘焙的法式馬卡龍，非常好吃。近年香港人移民英國有年輕化的趨勢，我再次重遇近年最年輕的創業者，聽著她在籌備烘焙店的過程中，尋覓店鋪、申請牌照、設計裝修、保險問題上所遇的困境，當中所花了的心思，由衷的佩服。

回程的時候，在倫敦的地鐵車廂裡遇上素未謀面的英國人，突然用廣東話問我：「你是香港人？」我回答說：「我是香港人，有什麼幫到你嗎？」

　　原來他曾在香港居住了十多年，對香港的文化歷史有著特別的情懷，至今仍密切關注香港的狀況呢。兩個素未謀面的人就這樣談著香港的文化歷史以及過去與未來，談到回歸二十週年及近年的風風雨雨，感受良多。人與人的相遇就是這麼奇妙，不是嗎？

　　其實這些年來，查詢移民英國的人很多，落實移居計劃的也不少。有時不禁會反思，到底牽引人們到英國的原因是什麼呢？申請移民的人大概有兩種，一種是想移民但不移居，另一種則是決心的想要出走。當有人說他想移民英國時，想要到底是什麼？是一紙居留權、一本護照、還是一個新的開始呢？

　　或許每個生命的旅途上，都曾經歷過那樣的瞬間，想往前踏出一步，重新開始，卻為又無法預知的未來而卻步吧。

# 夜空中最亮的星
# 請照亮我前行

早前寫過「移民前後的心理調整」，有過不少迴響，這次可說是續篇，寫的是「企業家簽證續簽前的心理狀態」。

像我這些企業家簽證的香港人其實不少，但很少人較詳細提及取得第一次簽證後的生意營運狀況，以及三年四個月前申請續簽的種種。

我嘗試記下少少我的所知和感受，都是這句說話，我不是專家，請參考英國內政部的指引及諮詢專業人士。

想申請T1E的朋友都知道，初次成功申請其實是英國內政部（home office）給予申請者為期三年四個月的簽證，申請者其實並未取得正式居留權，在該簽證到期前，像我們這些T1E人是必須要再向內政部申請續簽，若成功會再獲兩年簽證，兩年後符合規定才會有英國的永久居留權。

現在的資訊往往只是初次簽證，但申請續簽前，T1E人其實面對很多難關。

內政部出名嚴謹及嚴厲，續簽時出現問題的個案時有聽聞，T1E人面對的壓力是會續簽失敗，亦即是說用光20萬鎊，以及花了不算便宜的申請費，再加上三年光景，最後無功而還。

T1E 人都不是大富之家（有足夠金錢就 T1 I 啦），資金或許只是剛好，一旦失敗是 total lost, 我認識是有失敗的個案，上訴依然失敗惟有回港，當然不會再跟其他人說起。

T1E 人有如我自家經營，也有特許經營又或入股英國企業，但當局在這三年內是不會告訴我們這些生意適合與否，續簽成功有多大，一切只有在用完 20 萬鎊後，申請續簽時才揭曉。還有的是，以前曾經續簽成功的生意種類和模式，又不保證一年後另一位 T1E 人能成功，T1E 人的困擾往往在於此。

所以認識的部分 T1E 人，同樣有思考失敗後的情況，始終大家的年紀都不算年輕，有計劃也是正常。我相信的是「作最好的準備，作最壞的打算」，三年前我申請也是如此。

一直有看我的文章的朋友也知道，三年前我帶著無比的決心和勇氣，作出了我人生下半場最重要的決定，惜別至親別離最好的好朋友放下喜愛的工作，帶著淚水離開香港。

**移民解讀101**

## 有續簽失敗的可能嗎？

是的，相信沒有T1E朋友想續簽失敗，但確實有失敗的案例。所以我同樣有思考失敗後的情況。我相信的是「作最好的準備，作最壞的打算」，三年前我申請也是如此。

每個移居外地的香港人都是尋找
他鄉的故事。

　　到英國營商絕不是容易的事（相信 T1E 朋友也知道），我仍堅持
自己的理念，開展了我的華文書店及出版正體中文實體雜誌，之後為
了改善營運作出了適度調整，改變的目的，就是要令當局相信我有努
力去迎合市場，並且有持續經營的能力。

　　我們 T1E 人都是沒有居英權，沒有 BC 配偶，沒有太多資金，有
的是一種信念，就是在五年後，在重重關卡下續簽申請成功，為自己
也好為身邊人也好，能夠在英國生活下去。

　　每個 T1E 人背後都是香港人尋找他鄉的故事。

　　我的故事，還未寫完，希望您能跟我一起寫下去。

CHAPTER FIVE
香港, 再有沒有然後

# 書店的約定

晴朗的夏日，浮雲正在藍藍的天空中飄過。

在英國生活了多年的我，還是第一次來到利物浦，到訪瑋思的書店。我站在馬路對面，默默凝望著書店的海報，目不轉睛地凝望著其中一扇櫥窗，當中最新一期的雜誌封面。

「噢，那是今期的封面故事，還是第一次在書店裏找到自己的蹤影呢！」我心想。

踏入書店，一本本的書籍映入眼簾，凝望著眼前的一切，回想起他初期的構思，再到落實計劃及移居英國後的種種，心裏泛起難以言喻的喜悅和感動，他的夢真的實現了。

「可以跟你拍照留念嗎？」我問道。

「卡嚓。」照相機拍下了感動的瞬間。

勇氣，決心，堅持，成就了這樣的一個故事。

隨著歲月漸長後，漸漸發覺生命的軌跡原來可以不一樣，就像瑋思的故事和許多勇敢走出安舒區的同路人一樣，縱使我們都是平凡的人，然而憑著那份的堅持，歷盡幾許艱辛與浪濤，終能實現心裡的空中樓閣。

BY JANINE

「續簽的準備就交給我，你要努力經營書店，也要一起努力寫作啊！」我笑說。

　　「要跟你一起出版著作物，當然會努力啊！」我們不期然相視而笑。

　　「過了續簽後，我再來探你好嗎？希望到時候書架上放著的，是我們的作品。」

　　「一言為定。」

　　這些年來，瑋思在寫作路上一直為我給予鼓勵，不少同路人說，他們是瑋思的忠實讀者，其實我又何嘗不是呢？聽說想要寫作的人很多，中途放棄的卻也有不少，若不是沿途有他的文字相伴，大概早就寫不下去了。

　　我懷著依依不捨的心情，緩緩地踏出書店，默默期待著下次在書店的再會。

**CHAPTER FIVE**
香港, 再有沒有然後

# 後記：星空下的心願

Janine Miu

二零一八年六月，仲夏。

歷時幾年的故事，終於寫到最後，開始有點不捨了。

將近完稿時，我與瑋思再次相約在咖啡店。踏入咖啡店，馥郁的咖啡香氣撲鼻而來，櫃上放著的是他出版的第六期雜誌，我們也談到了有關續簽及創業路上種種的事宜。

回望過去的一段日子，工作上遇到的事情有歡笑，有眼淚，有感觸，也有失落，創業當中的苦與樂，大概就只有創業者所能深深體會吧。

曾經有一段日子，我常反思：我的夢想真的是寫作嗎？為何要寫作？後來我漸漸找到了答案，亦因為有了這次的寫作機會，讓我無論在得意或失意時仍能寄情寫作，雖然過程不是每次也得心應手，不過很多時還是滿療癒的。

記得有次讀者看了我的專欄文章，被其中一個創業故事深深感動，後來她跟我說了一席互勉的說話，讓我一直銘記於心。又有一次，客戶看了我在英國的旅程分享，熱情地問，將來會否在文章裏看到他們的故事呢？當然會啊，每個香港人移居英國的故事都是值得記念的。

BY JANINE

　　正式擱筆前，藉此感謝曾在旅途上遇見的您，人與人的相遇很奇妙，不知不覺間，生命裡所遇的每一個人和每一個故事，亦成了我生命的一部份。

　　感謝一直對我不離不棄，伴我牽手走過高山與低谷的至愛；多年來一直給予我支持鼓勵與包容的家人；識於微時伴我一起長大的閨密及弟兄姊妹；在工作生涯中與我堅守以心對心，把不可能變成可能的小天使團隊；一直默默信任及支持著我的客戶和讀者；還有激勵著我寫作的您，很高興有您，攜手同途與我走過這一段路。

　　遙望著漆黑的夜空，星星彷似對我眨眼，

　　我默默地閉上雙眼，向漫天的星星許願，

　　願這星空下的故事，能夠一直再寫下去。

**AFTERWORD**
後　　記

# 後記：我回來，你等著

Edmund Lai

是的，瑋思不是我的真實名字，以往也有用其他名字出版作品及在報章雜誌書寫專欄，但這是我最喜歡的了，為什麼？不知道啊，喜歡就是喜歡。

故事才剛開始，我還是會書寫下去，但結局如何也要認真的想想，尤其是當故事的主角就像平行世界中的自己。他仍面對在英國營商的種種難題，生活上的適應，對香港的斷捨離，還有思念的人。

我只知道，他的路還未走完。

未完。待續

APPENDIX
附　　　　錄
英國簽證一覽表

## Tier 1 Investor Visa 投資者簽證

投資者簽證是為有意移居英國的投資者而設，申請人需把二百萬英鎊投資在英國國債、英國企業債券或股票，投資時間一般為期五年，直到取得永久居留權為止。

This route is for high net worth individuals making a substantial financial investment to the UK.

| 1. | 資金要求 | GBP 2,000,000 現金存款 |
|---|---|---|
| | | 存放於主申請人名下至少90日 |
| | | 開立英國投資銀行賬戶 |
| 2. | 無犯罪記錄 | 提交無犯罪記錄證明書 |
| 獲批年期：首次申請(獲批3年)．續簽(獲批2年)．永久居留權．英國護照 | | |

## Tier 1 Entrepreneur Visa 企業家簽證

企業家簽證是為有意到英國創業或投資企業的人仕而設，申請人需要提交商業計劃書，證明其創業或投資的意向，此計劃一般為期五年，直到取得永久居留權為止。

This route is for migrants who wish to establish, join or take over one or more businesses in the UK.

| 1. | 資金要求 | GBP 200,000 現金存款 |
|---|---|---|
| | | 存放於主申請人名下至少90日 |
| 2. | 生活費要求 | 達到指定的生活費要求 |
| 3. | 英語要求 | 持有相等於英國本科的學歷，或通過 IELTS B1 考試 |
| 4. | 真實企業家測試 | 申請人需要擁有相關學歷或工作經驗，並提交商業計劃書，證明到英國創業或投資英國企業的意向 |
| 5. | 無犯罪記錄 | 需要提交無犯罪記錄證明書 |
| 獲批年期：首次申請(獲批3年)．續簽(獲批2年)．永久居留權．英國護照 | | |

# Tier 1 Graduate Entrepreneur Visa 畢業生企業家簽證

畢業生企業家簽證是為英國畢業生而設，申請人需擁有創新性的創業計劃，獲得英國國際貿易署或英國高等教育機構的推薦函，便可在英國開展自己的創業計劃。

This route is for UK graduates who have been identified by Higher Education Institutions as having developed genuine and credible business ideas and entrepreneurial skills to extend their stay in the UK after graduation to establish one or more businesses in the UK; and Graduates who have been identified by the Department for International Trade as elite global graduate entrepreneurs to establish one or more businesses in the UK.

| 1. | 推薦要求 | 申請人需獲得英國國際貿易署(Department for International Trade)或英國高等教育機構(UK higher education institution) 的推薦函 (Endorsement Letter) |
|----|----------|----------------------------------------------------------------------------------------------------------------------------------------|
| 2. | 生活費要求 | 達到指定的生活費要求 |
| 3. | 英語要求 | 持有相等於英國本科的學歷，或通過IELTS B1考試 |

獲批年期：首次申請 ( 獲批 1 年 )，續簽 ( 獲批 1 年 )

# Tier 1 Exceptional Talent Visa 傑出人才簽證

傑出人才簽證是為科學、工程、人文、科技或藝術領域的傑出人才而設。

This route is for exceptionally talented individuals in the particular fields, who wish to work in the UK. These individuals are those who are already internationally recognised at the highest level as world leaders in their particular field, or who have already demonstrated exceptional promise and are likely to become world leaders in their particular area.

| 1. | 推薦要求 | 申請人需為獲得英國皇家學會(Royal Society)、英格蘭藝術委員會(Art Council England)、英國皇家工程科學院(Royal Academy of Engineering)、英國社會科學院(British Academy)、或英國科技產業研究項目 (Tech Nation) 的推薦函 |
|----|----------|------------------------------------------------------------------------------------------------------------------------------------------------------------------------------------------|

獲批年期：首次申請 ( 最多可獲批 5 年 )，永久居留權，英國護照

## Tier 2 General Visa 工作簽證

工作簽證是為有意到英國工作的高技術人仕而設，申請人需受僱於持有僱主擔保許可證的英國公司，為期至少五年，直到取得永久居留權為止。

This route is for migrants who has been offered a skilled job in the UK with a licensed sponsor and assigned a certificate of sponsorship.

| 1. | 工作要求 | 申請人需受僱於持有僱主擔保許可證的英國公司，通過本地勞工測試，並達到指定的年薪要求 |
|---|---|---|
| 2. | 生活費要求 | 達到指定的生活費要求 |
| 3. | 英語要求 | 持有相等於英國本科的學歷，或通過 IELTS B1 考試 |
| 4. | 無犯罪記錄 | 需要提交無犯罪記錄證明書 |
| 獲批年期：首次申請 (獲批 3 年)‧續簽 (獲批 2 年)‧永久居留權‧英國護照 | | |

## Tier 2 Intra-Company Transfer Visa 公司內部調動簽證

公司內部調動簽證是為有意到英國工作的跨國公司僱員而設。

This route is for individuals who are currently employed by an overseas employer and has been offered a role in a UK branch of the company.

| 1. | 工作要求 | 申請人需受僱於英國境外的公司，並由該公司安排到其英國的公司工作，英國公司需持有僱主擔保許可證<br>長期員工需為公司工作至少 12 個月，或達到指定的年薪要求<br>畢業見習生需為應屆畢業生，並有至少 3 個月經驗 |
|---|---|---|
| 2. | 生活費要求 | 達到指定的生活費要求 |
| 獲批年期：首次申請 (獲批 3 年)‧續簽 (獲批 2 年)‧永久居留權‧英國護照<br>註：畢業見習生則最多只能逗留 12 個月 | | |

# Tier 2 Minister of Religion Visa 宗教代表簽證

宗教代表簽證是為有意到英國的宗教代表人仕而設。

This route is for individuals who have been offered a job within a faith community (e.g. as a minister of religion, missionary, or member of a religious order) in the UK.

| | | |
|---|---|---|
| 1. | 工作要求 | 申請人需受僱於持有僱主擔保許可證的宗教機構 |
| 2. | 生活費要求 | 達到指定的生活費要求 |
| 3. | 英語要求 | 持有相等於英國本科的學歷，或通過IELTS B1考試 |
| 獲批年期：首次申請 (獲批3年) ·續簽 (獲批2年) ·永久居留權·英國護照 | | |

# Tier 2 Sportsperson Visa 運動員簽證

運動員簽證是為有意到英國工作的傑出運動員或教練而設。

This route is for individuals who are an elite sportsperson or qualified coach, who is recognised by relevant sport's governing body as being at the highest level of the profession internationally.

| | | |
|---|---|---|
| 1. | 工作要求 | 申請人需為傑出運動員或教練，並受僱於持有僱主擔保許可證的機構 |
| 2. | 生活費要求 | 達到指定的生活費要求 |
| 3. | 英語要求 | 持有相等於英國本科的學歷，或通過IELTS B1考試 |
| 獲批年期：首次申請 (獲批3年) ·續簽 (獲批2年) ·永久居留權·英國護照 | | |

# Tier 5 Temporary Worker- Charity Worker Visa
# 慈善機構工作者簽證

慈善機構工作者簽證是為有意到英國工作的慈善工作者而設。

This route is for individuals who want to do unpaid voluntary work for a charity.

| 1. | 工作要求 | 申請人需為英國慈善機構提供義工服務，該機構需持有僱主擔保許可證 |
|---|---|---|
| 2. | 生活費要求 | 達到指定的生活費要求 |
| 獲批年期：首次申請 (獲批 1 年)，續簽 (獲批 1 年) | | |

# Tier 5 Temporary Worker- Creative and sporting Worker Visa 創意及體育工作者簽證

創意及體育工作者簽證是為有意到英國工作的創意及體育人仕而設。

This route is for individuals who has been offered work in the UK as a sports person or creative worker.

| 1. | 工作要求 | 申請人需受僱為運動員或創意工作者，該公司需持有僱主擔保許可證 |
|---|---|---|
| 2. | 生活費要求 | 達到指定的生活費要求 |
| 獲批年期：首次申請 (獲批 1 年)，續簽 (獲批 1 年) | | |

# Tier 5 Temporary Worker- Government Authorised Exchange Visa 政府授權交換簽證

政府授權交換簽證是為有意到英國獲得工作經驗或進行研究的人仕而設。

This route is for individuals who want to come to the UK for a short time for work experience or to do training, an Overseas Government Language Programme, research or a fellowship through an approved government authorised exchange scheme.

| 1. | 工作要求 | 申請人需透過英國政府授權之交換生計劃或海外政府之語言計劃於英國工作,進行研究或實習 |
|---|---|---|
| 2. | 生活費要求 | 達到指定的生活費要求 |
| 獲批年期:首次申請 (獲批1或2年,視乎計劃內容) · 續簽 (視乎計劃內容) | | |

# Tier 5 Temporary Worker- Religious Worker Visa 宗教工作者簽證

宗教工作者簽證是為有意到英國進行宗教工作的人仕而設。

This route is for individuals who want to do religious work, such as preaching or working in a religious order.

| 1. | 工作要求 | 申請人需到英國進行宗教工作,並受僱於持有僱主擔保許可證的宗教機構 |
|---|---|---|
| 2. | 生活費要求 | 達到指定的生活費要求 |
| 獲批年期:首次申請 (獲批2年) · 續簽 (獲批2年) | | |

## Tier 5 Temporary Worker- Youth Mobility Scheme Visa
## 工作假期簽證

工作假期簽證是為有意到英國工作假期的人仕而設。

This route is for individuals aged 18 to 30 who want to live and work in the UK for up to 2 years.

| 1. | 工作要求 | 申請人需有意於英國居住及工作 |
|----|---------|---------------------------|
| 2. | 生活費要求 | 達到指定的生活費要求 |
| 獲批年期：首次申請 (獲批2年) | | |

## Representative of an overseas business visa
## 海外公司首席代表簽證

英國海外公司首席代表簽證是為海外公司的企業高管以赴英設立代表處或全資子公司而設，此類簽證主要適合總部位於英國以外的公司，並有意發展英國市場的企業高層管理人員。

This route is for sole representative of an overseas company who plan to set up a UK branch or wholly owned subsidiary of an overseas parent company.

| 1. | 工作要求 | 申請人必須受僱於英國境外的海外公司，擔任高級管理人員的職位，不能為公司的主要股東<br>申請人需在公司從事的業務範圍內擁有相當的工作經驗和專業知識，可全權對英國的業務做出決定<br>申請人在英國設立的公司必須與母公司從事相同的業務，並作為海外公司的唯一英國境內代表人 |
|----|---------|---------------------------|
| 2. | 英語要求 | 持有相等於英國本科的學歷，或通過 IELTS A1 考試 |
| 3. | 生活費要求 | 達到指定的生活費要求 |
| 獲批年期：首次申請 (獲批3年)．續簽 (獲批2年)．永久居留權．英國護照 | | |

# Spouse Visa 配偶簽證

配偶簽證是為英籍或永久居留權的配偶到英國定居而設。

This route is for individuals who want to live in the UK permanently with their spouse who is either a British citizen or settled in the UK.

| 1. | 關係證明 | 申請人和配偶需要證明其婚姻關係的真實性，並表達有意在英國永久居留的意願 |
|----|----------|----------------------------------------------------------------------|
| 2. | 財政要求 | 申請人需要通過工作收入、房屋出租、現金存款、退休金收入、或自僱收入達到指定的財政要求 |
| 3. | 英語要求 | 持有相等於英國本科的學歷，或通過IELTS A1考試 |
| 4. | 住屋要求 | 申請人需於英國有合適的住所 |

獲批年期：首次申請 (獲批2年9個月)．續簽 (獲批2年)．永久居留權．英國護照

# Unmarried Partner Visa 未婚伴侶簽證

未婚伴侶簽證是為英籍或永久居留權的伴侶到英國定居而設。

This route is for individuals who want to live in the UK permanently with their unmarried partner who is either a British citizen or settled in the UK.

| 1. | 關係證明 | 申請人和未婚伴侶需要於申請前同居至少兩年，並提供有關地址證明以證明其關係的真實性 |
|----|----------|----------------------------------------------------------------------|
| 2. | 財政要求 | 申請人需要通過工作收入、房屋出租、現金存款、退休金收入、或自僱收入達到指定的財政要求 |
| 3. | 英語要求 | 持有相等於英國本科的學歷，或通過IELTS A1考試 |
| 4. | 住屋要求 | 申請人需於英國有合適的住所 |

獲批年期：首次申請 (獲批2年9個月)．續簽 (獲批2年)．永久居留權．英國護照

## Fiancé/Fiancée Visa 未婚夫 / 未婚妻簽證

未婚夫/未婚妻簽證是為英籍或永久居留權的伴侶到英國結婚而設。

This route is for individuals who want to register their marriage in the UK with their partner who is either a British citizen or settled in the UK.

| 1. | 關係證明 | 申請人需要在抵達英國後6個月內完婚,並可在婚後申請轉為配偶簽證 |
|---|---|---|
| 2. | 財政要求 | 申請人需要通過工作收入、房屋出租、現金存款、退休金收入、或自僱收入達到指定的財政要求 |
| 3. | 英語要求 | 持有相等於英國本科的學歷,或通過IELTS A1考試 |
| 4. | 住屋要求 | 申請人需於英國有合適的住所 |
| 獲批年期:首次申請(獲批6個月) | | |

## Tier 4 (Child) student visa 兒童學生簽證

兒童學生簽證是為有意到英國讀書的學生而設。

This route is for children at least 4 years old and under the age of 18 who wish to be educated in the UK at an Independent School.

| 1. | 學業要求 | 申請人年齡需介乎4-17歲,並獲得持有CAS的學校取錄 申請人需得到監護人或家長的允許,方可於英國讀書及逗留 |
|---|---|---|
| 2. | 財政要求 | 申請人必須有足夠的資金支付課程的費用及生活費 |
| 獲批年期:根據申請人的年齡及課程而定;未滿16歲的學生,課程可長達6年;16-17歲的學生,課程可長達3年 | | |

# Tier 4 (General) student visa 學生簽證

學生簽證是為有意到英國讀書的學生而設。

This route is for migrants aged 16 or over who wish to be educated in the UK at an Independent School or University.

| 1. | 學業要求 | 申請人需獲得持有 Tier 4 sponsor 及 CAS 號碼的學校取錄 |
|---|---|---|
| 2. | 財政要求 | 申請人必須有足夠的資金支付課程的費用及生活費 |
| 3. | 英語要求 | 若為學士學位或以上的課程，申請人需通過 IELTS for UKVI B2 考試<br>若課程程度為低於學士學位，申請人需通過 IELTS for UKVI B1 考試 |
| 獲批年期：簽證年期會根據申請人的年齡及課程而定。 | | |

# Tier 4 Parent of a Tier 4 Child Visa 家長陪讀簽證

家長陪讀簽證是為有意到英國陪伴子女讀書的家長而設。

This route is for parents who wish to accompany their child who attends an independent fee-paying day school in the UK.

| 1. | 學業要求 | 申請人的子女為 12 歲以下，持有 Tier 4 兒童簽證，並就讀於英國的私立日校 |
|---|---|---|
| 2. | 財政要求 | 申請人必須有足夠的資金支付其英國的生活 |
| 獲批年期：簽證年期會根據申請人的年齡及課程而定，一般為 6 個月或 1 年。 | | |

註：以上中文譯本僅供參考，文義與英文有歧異，概以最新移民法的英文版本為準。

## 只想追趕生命裡一分一秒　移民英國解讀101

作　　者：繆曉彤、黎瑋思
責任編輯：尼頓
版面設計：陳沬
出　　版：生活書房
電　　郵：livepublishing@ymail.com
發　　行：香港聯合書刊物流有限公司
　　　　　地址　香港新界大埔汀麗路36號中華商務印刷大廈3字樓
　　　　　電話（852）21502100
　　　　　傳真（852）24073062
初版日期：2018年11月
定　　價：HK$128 / NT$450
國際書號：978-988-13849-5-9
台灣總經銷：貿騰發賣股份有限公司
　　　　　電話：02）8227 5988